OWEN JONES

the GRAMMAR *of*

CHINESE ORNAMENT

SELECTED FROM OBJECTS
IN THE
SOUTH KENSINGTON MUSEUM
AND OTHER COLLECTIONS

中國紋飾法則

歐文瓊斯 著

游卉庭 譯

目錄

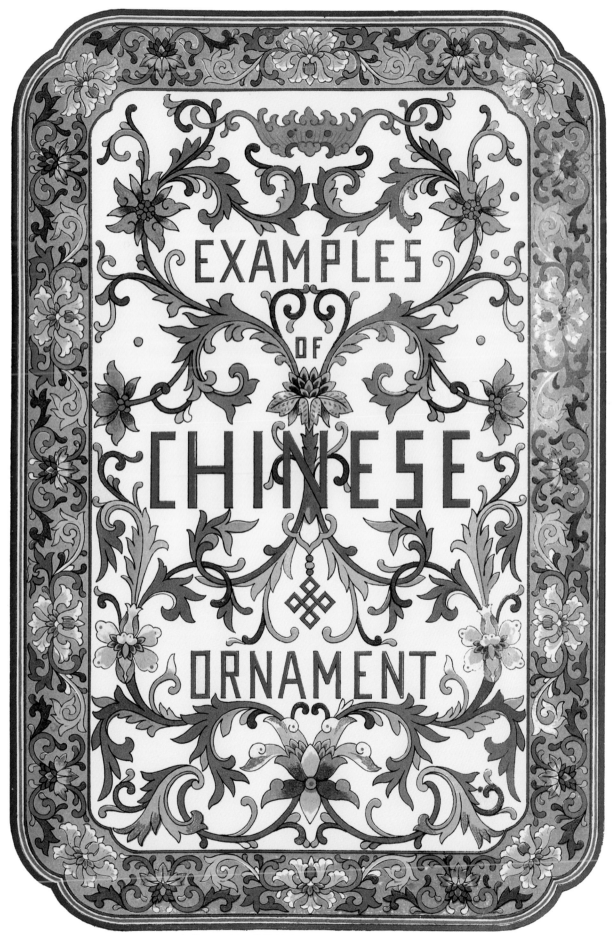

圖版 1　經過裝飾的書名頁，取自一枚彩繪瓷盤。

推薦序一

　　當我在服裝史的課堂上介紹十九世紀下半葉英國美術工藝運動（The Arts and Crafts Movement）時，皆會援引威廉‧莫里斯（William Morris, 1834-1896）的經典圖案設計和歐文‧瓊斯（Owen Jones, 1809-1874）的設計理論。瓊斯的手稿和設計作品是維多利亞與艾伯特博物館（Victoria and Albert Museum）的重要典藏，而本書的中國紋飾圖稿則是他根據南肯辛頓博物館（The South Kensington museum，於 1899 年更名為 V&A 博物館）部分中國典藏品和其他私人藏品臨摹完成。

　　2009 年 V&A 博物館為了紀念瓊斯誕辰兩百週年，特別舉辦「更高的野心：歐文‧瓊斯」（A higher ambition: Owen Jones）展。此專題展聚焦其對於建築、設計和色彩理論的貢獻，並追溯了瓊斯對維多利亞時期設計改革的獨特貢獻，將瓊斯的原始設計手稿與博物館典藏品映照，展現美術工藝運動在形式上強調手工藝，在裝飾上推崇自然主義的特色。

　　瓊斯在《紋飾法則》（The Grammar of Ornament）一書中指出：「紋飾藝術的發展最好能夠承接過去的經驗，回歸大自然去尋找新的靈感。」他梳理出中國花朵圖案是由主莖向外放射生長的自然線條和相切曲線的構築，以及以繁盛枝葉圍繞著對稱固定區塊的構圖方法。他點出惟有謹慎仔細的觀察，才能達成對大自然完美的臨摹。

　　任教於倫敦設計學院的瓊斯提出：「沒有色彩的造形就像沒有靈魂的身體。」（Form without colour is like a body without a soul.），他從觀察中國紋飾整理出中國人配色的獨特性；在大範圍採用淡藍、淡綠或淡粉色（淺色系）；小範圍採用深粉、深綠、紫色、黃色和白色。在色彩與造形皆構築勻稱，構圖中不會出現突兀的對比。瓊斯的觀察與論述跟中國的「天人合一」哲思體現於形式上的和諧之美，相互輝映。

　　「中國風」是百年來反覆出現的流行議題。而中西文化交流所激發的「東風西漸」，讓當代設計師們無不思索，如何將中國符碼轉化為設計的元素。本書以滿幅色彩華美的紋樣，將十九世紀中國流傳至西方的器物裝飾紋樣系統性彙整，透過瓊斯精闢的分析，將紋樣的構

圖歸納出三種系統：連續莖幹系統、片斷統一系統、片斷填充系統。
希望這些系統在時尚領域有助於印花圖案設計與梭織提花設計在配
色、構圖及接版設計的參考。惟所有設計在概念的演繹上，宜遵循瓊
斯所倡導的「承續典範，但勿盲從」，發展出屬於這個世代的「時尚
中國風」。

<div align="right">

國立台灣大學戲劇學系

專任教授

王怡美

</div>

本文作者亦為國立台北藝術大學劇場設計研究所兼任教授，紡拓會「時裝設計競賽」評審、布拉格劇場設計四年展評審等。劇服創作
等身，屢獲國際要獎，1991 年獲紐約市美國工藝博物館「新銳藝術家」，1998 年獲台北市立美術館「台北獎」，2011 年榮獲 PQ
2011「Extreme Costume Project」等。近二十年於國內外發表服裝藝術創作逾百場，遍及法國巴黎、紐約、芝加哥、布拉格、莫斯科、
韓國、台灣等知名織品、藝術服裝展。作品為北美館、高美館、工藝研究所、中央研究院等機構永久典藏。

推薦序二

初拿到這本《中國紋飾法則》的書稿時，我的內心是驚嘆而震撼的！對於裝飾圖案、印花創作者而言，十九世紀末歐洲的美術工藝運動（Arts & Crafts Movement）絕對是一段必須了解的印花裝飾歷史；直到現在，縱然風格與品味世代有別，但許多基本的印花設計原理仍沿用至今。

而我有所不知的是，原來中國紋飾的脈絡，也早在那個時期就有研究家將其運用西方的科學分析方法，整理出一套清晰而內涵深厚的法則。

看似繁複難解的中式印花設計，追根究柢竟僅源自三套基本系統；了解原理之後再看任何圖版，很快就能抓住原始的設計脈絡。了解基本脈絡後，要衍生出任何千變萬化的設計花版，都能有理可據。

對於印花創作者而言，本書可以是一本工具書，也可以是一本參考書。豐富的中式紋飾收錄，搭配精美的彩色印刷，不只讓我對於中國裝飾藝術之豐富大感驚嘆，放在書櫃唾手可得之處，也能隨時、隨性翻閱，讓不預期映入眼簾的圖版，觸發更多設計靈感。

推薦本書，給每一位有印花設計需求的創作人！

<div align="right">

印花樂美感生活股份有限公司
創意總監
沈奕妤

</div>

作者序

中國近代戰事與太平天國動亂在嚴重摧毀許多公共建築之餘，也促使無數瑰麗的裝飾藝術作品輾轉流傳到歐洲。在此之前，這些作品鮮少被人留意，而其精妙之處不只在於製作過程所展現的絕妙技藝，還包括和諧美妙的色調，以及整體臻於完美的紋飾表現。

本書收錄的圖版是在我能力範圍內所能取得全新且豐富的紋飾樣式。我自信確已涉獵此類藝術中各階段的重要作品，未有遺漏。

我有幸窺見存放在南肯辛頓（Sonth Kensington）的國寶收藏品，以及放山居（Fonthill）主人阿爾弗雷德・莫里森（Alfred Morrison）先生平日從英國各地網羅而來的珍藏。除此之外，憑藉著路易・胡特（Louis Huth）先生在南肯辛頓的展品，加上馬修・迪格比・懷亞特（M. Digby Wyatt）先生、德拉魯上校（Col. De La Rue）、湯瑪士・查佩爾（Thomas Chappell）先生、沃德（Ward）先生、尼克森（Nixon）和羅德斯（Rhodes）及其他人等的收藏，才能匯集如此大量的樣式。在此特別感謝德拉撒（Durlacher）先生和威爾漢（Wareham）先生慷慨出借其私人藏品，讓我得以在安靜的工作室內專心臨摹。

我斗膽企盼所有裝飾藝術領域的實踐者，都能從這本集成所展示的、迄今罕為人知的紋飾風格類型中，獲取寶貴而有啟迪意義的幫助；並且，進一步以美好藝術品所承載之永恆法則為基礎，從過去舊有的形式中開創出新的進程。

歐文・瓊斯
Owen Jones
1867 年 7 月 15 日
阿蓋爾莊園 9 號

中國紋飾

　　我們早已知曉中國人與生俱來調和色彩的天賦，卻未能完全了解此民族單就紋飾或傳統圖紋造形的處理能力。在《紋飾法則》（The Grammar of Ornament）的〈中國紋飾〉篇章中，依據當時所見所聞，我曾經主張中國人無力處理傳統的紋飾造形。然而現在看來，顯然有一門極其重要的藝術派別曾經在中國流行一段時間。因此我們進一步思考，這類藝術從某個角度來說必定有著外來的起源；它與伊斯蘭民族藝術的創作法則幾乎雷同，甚至可以假設源自於此。只要改變中國紋飾的色調及其描繪的圖形，很容易就能轉換成印度或波斯風格的構圖。書中所有紋飾作品在概念的演繹方法上，一部分當然是道地的中國風格，但最初的靈感顯然還是源於伊斯蘭。

　　現代摩爾人同樣具有同樣的裝飾本能，亦遵從中國人製作琺瑯花瓶時所應用的法則來裝飾自己的陶器。身懷絕技的摩爾藝術家拿起粗製的陶罐或其他器物，依其造形與大小，利用不同色塊將其區隔成等比例的三角區塊；再與其他造形交錯，構成不同色塊。接著由器物表面特定圖形所發展出的連續線條，將所有色塊串接起來。空白部位則

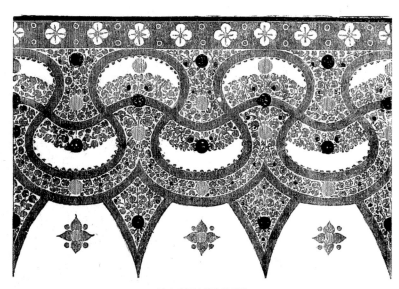

取自摩爾水罐上的紋飾

以次要的色塊和線條，順著主線條方向或其反方向，輾轉穿插其中。最後以更小的色塊點綴剩餘的空白，直到整體呈現均衡的色調或繁盛擴散的樣貌。

　　本書審視的中國紋飾想必也採取同樣方法。大型花朵首先被設計在花瓶上最適切的位置，以利展開獨特的圖形。在這些花朵交織下，器物表面被劃分為對稱且成比例的區塊。這個階段考量的並非法則或次序，真正發揮作用的其實是創作者的本能與狂想，倚賴一條流線就整合起這些做為畫面重心的固定圖案。各種三角形區塊被這條曲線不規則隔開，花朵或大型葉片這一類中型的團塊，自綿延的連續線條向外生長。這些次要區塊之間也形成三角平衡的關係，不過比起大型花朵的排列則活潑許多。更小的花葉圖形、花蕾或植物莖幹不斷重複上述的分布方式，直到次要空間都被填滿為止，並且在均勻的色調下達到恬靜之感。在所有東方紋飾風格中皆可發現上述構圖方法。然而中國紋飾，尤其大型琺瑯器物之所以與眾不同，在於其三角區域是由相對較大的主花圖案所構成。綜觀本書圖版，清楚可見這不甚均勻的構圖究竟是運用多麼聰明的手法來處理表面花朵圖樣的細節，而保有賞心悅目的均衡色調。

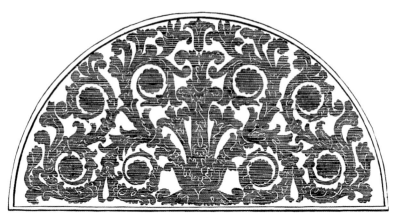

羅馬風格紋飾

　　這般以繁盛枝葉圍繞著對稱固定區塊的構圖方法，正是羅馬紋飾的特點，即花朵普遍由一條條相繼而生的渦形纏枝（scoll）所環繞。

　　拜占庭時期的紋飾，除去了在纏枝交錯部位的花苞圖案。在阿拉伯與摩爾式，以及大多數東方風格中，纏枝逐漸拉平成樹葉造型，花朵則通常沿著莖幹分布。羅馬紋飾的特色到了文藝復興風格中重新展現，卻因為摻入了其他元素而顯得保守許多——雖然次要但仍舊存在；所有渦形的末端皆以花朵圖案做結。波斯紋飾比較接近我們現在的風格，花朵位於兩條相切曲線的交會點，而非渦形末端。印度風格亦是

如此——這些風格並未明確表現出三角配置系統。三角構圖固然是指導原則，卻以較為藝術的手法隱藏起來。對照之下，三角構圖是中國紋飾的主要特色。儘管其幾何排列關係明確而不加掩飾，仍能藉由以隨意手法處理餘下部位而轉為柔和。

只要審視圖版便足以證實：本書討論的風格一律遵照《紋飾法則》書中所提倡——起源於自然法則，而且出現在所有東方風格中——的創作原則。

以《紋飾法則》書中〈建築暨裝飾藝術的造形與色彩基本原則〉來說，

原則 10

「形式的和諧來自直線、斜線和曲線三者之間恰當的平衡和對比。」

原則 11

「表面裝飾的所有線條都應該從主幹分流出來。
不論紋飾延伸多遠，都要能回溯至分枝與根植的位置。」

原則 12

「所有曲線與曲線，或者曲線與直線的銜接處，必須彼此相切。」

原則 13

「花朵與其他自然界物體並不適合做為紋飾的題材；
然而，在紋飾中以傳統手法再現（represent）的植物形象，
不僅能將其自然的意象傳達給觀賞者，
也無損被裝飾物品的整體感。」

可以發現，中國紋飾完全恪遵原則 10。

並且大致遵照原則 11，只是中國紋飾具有兩種顯著的風格：一種是全然遵照原則 11；另一種則是在同樣的構圖中配置不同重心。即便構圖中可能出現多個根部，但由於所有案例的葉片與花朵都能溯源至其分枝與根植的位置，因此我們大膽稱之為「片斷式風格」（fragmentary style）。

在此，也能見到原則 12 的完整範例。有些琺瑯作品的曲線銜接處不太自然，這大多是製作過程未盡完善的緣故。創作者的本意都是希望能呈現線條正切的樣貌。

至於原則 13，本書圖版未能明確呈現出來。藉由觀察中國風格，我們認為中國人再現自然物體的技藝已達到極限。他們致力於透過光影處理來表現浮雕（relief）效果，書中雖無此手法之示範，但仍有許多是以顏色和造形來暗示表現浮雕感。事實上，我們認為這本紋飾風

格專書的核心價值體現在一些含蓄的特徵上：其一，我們毋須滿足於慣有的樣式；其二，許多自然物體在藉由傳統手法演繹（conventionally rendered）成為紋飾時，並不會不妥。然而，我們必須再次強調，中國人的紋飾風格已達再現物體的極限，要有適度的浮雕才能展示更高的藝術價值。

書中的圖版構圖大致可歸類成下列圖示的三種系統：

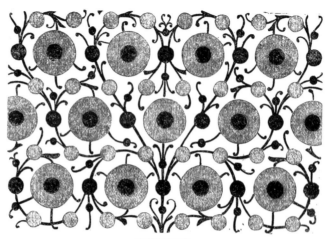

連續莖幹系統
（continuous-stem system）

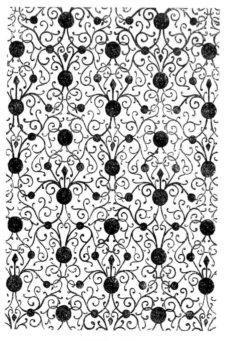

片斷統一系統
（fragmentary system united）

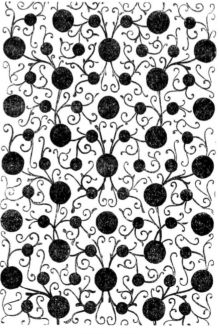

片斷填充系統
（fragmentary system interspacing）

中國人的配色獨樹一格。他們主要應用的是不連續的破碎色彩（broken colours）：大範圍多使用淡藍、淡綠或淡粉色；小範圍則是深粉、深綠、紫色、黃色和白色。中式構圖中不會出現粗糙或突兀的部分，其造形與色彩的勻稱與良好配置教人賞心悅目。然而相較於古希臘、阿拉伯和摩爾人，乃至於現今所有伊斯蘭民族的紋飾作品，中國紋飾圖形始終缺少了某種的純粹感（purity）。

圖版 2

此圖版取自一只精緻的青花瓷（blue-and-white china）花瓶。花朵以等邊三角形的排列方式配置在瓷瓶表面，由一條連綿的主莖線條整合，再延伸出許多同樣呈三角排列的小圖樣。添加在花朵中心的底色非常重要，有助於穩定構圖。

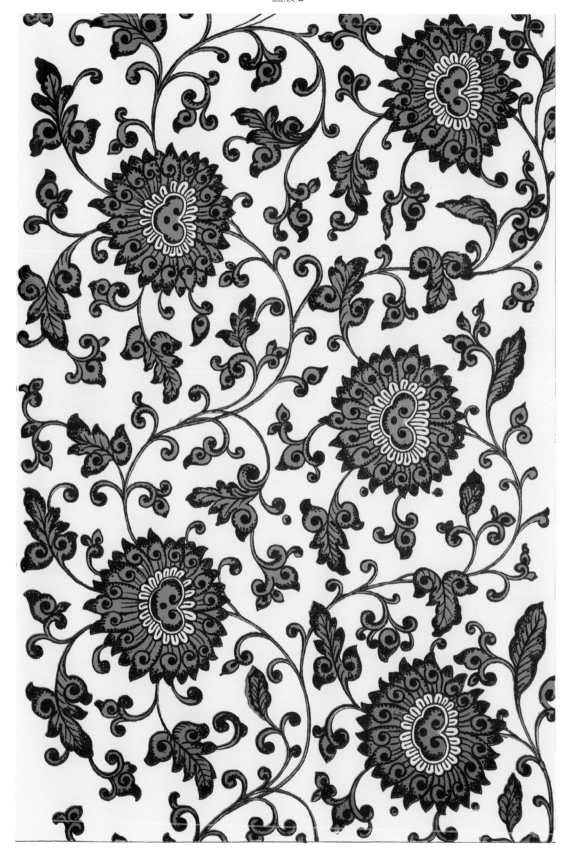

圖版 3

此圖版取自清花瓷洗（basin），展現出盆緣的半邊輪廓。四個梨形圖樣效果甚佳，蝕刻在深底色上的花卉輪廓為印度風格。垂墜紋飾的配置也是如此，纏枝的末端則非中國風格莫屬。

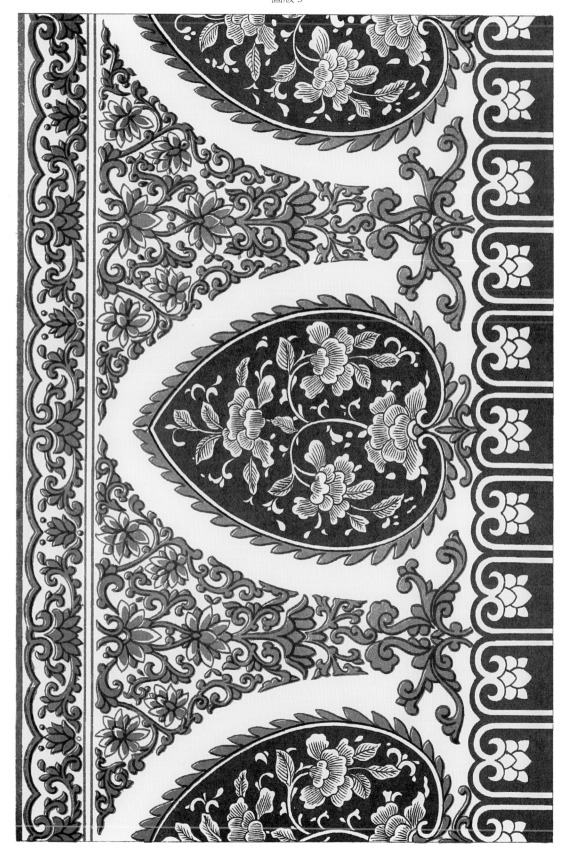

圖版 4

此圖版取自一只大型花瓶，整體排列方式近似於圖版 2，但紋飾造形沒那麼純粹。構圖包括三角排列的三隻蝙蝠，以及在反方向交錯排列的三朵花卉。這些圖樣由一條連綿的莖幹整合起來，並向外散落著其他傳統造形。

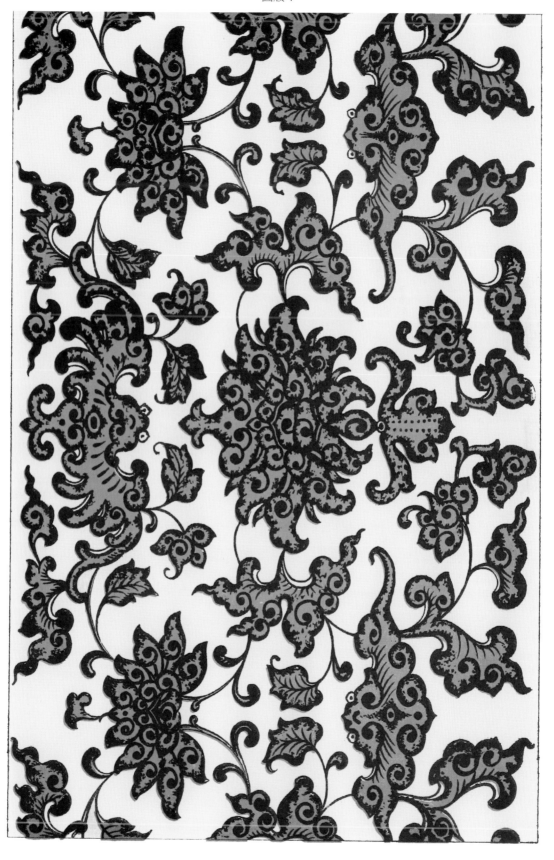

圖版 5

深底色的類似構圖，藉由蝕刻其上的葉片與花朵形成和諧的感受。

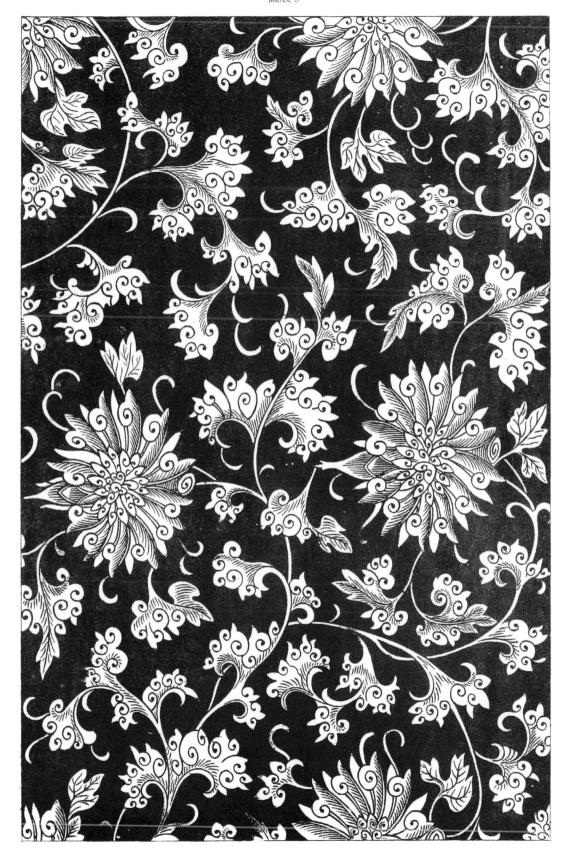

圖版 6

此為環繞在大型青花瓷水缸（cistern）頂部的局部垂墜紋飾。上方邊框內的線條沿著同方向環繞缸頂；下方則由連續的主莖貫穿整個圖形，並繫起呈幾何排列的所有花卉。藍色寬帶連續延伸，形成構圖邊框。此下垂的拱形常見於阿拉伯、波斯、摩爾式，甚至所有的東方藝術中。花卉的明暗（shading）處理則是印度風格。

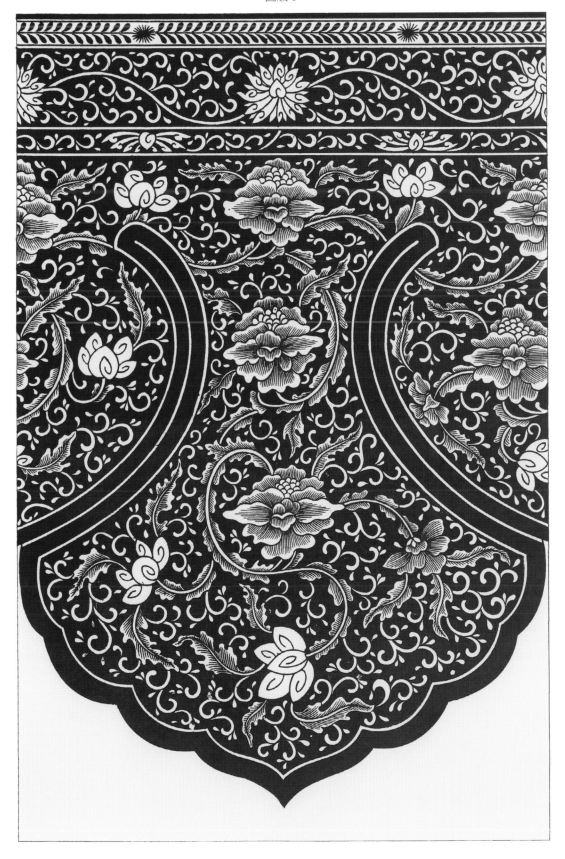

圖版 7

取自一只青花瓷盤（dish）。我們可以從盤緣的輪廓造形及花朵樣式，再次見到波斯風格的影響。

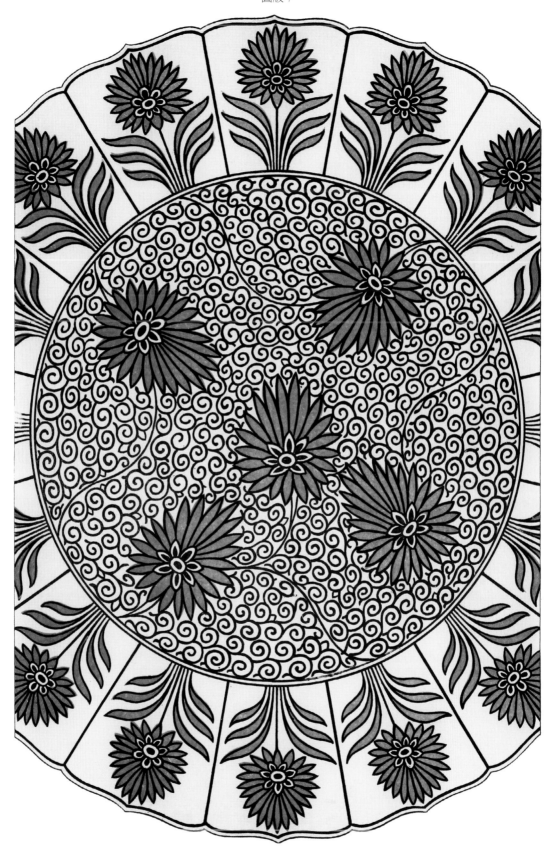

圖版 8

取自一只青花瓷瓶。連續的莖幹纏繞瓶身,並向左右延伸發散花朵。花朵位置彼此相襯,三角排列也仍舊可見。

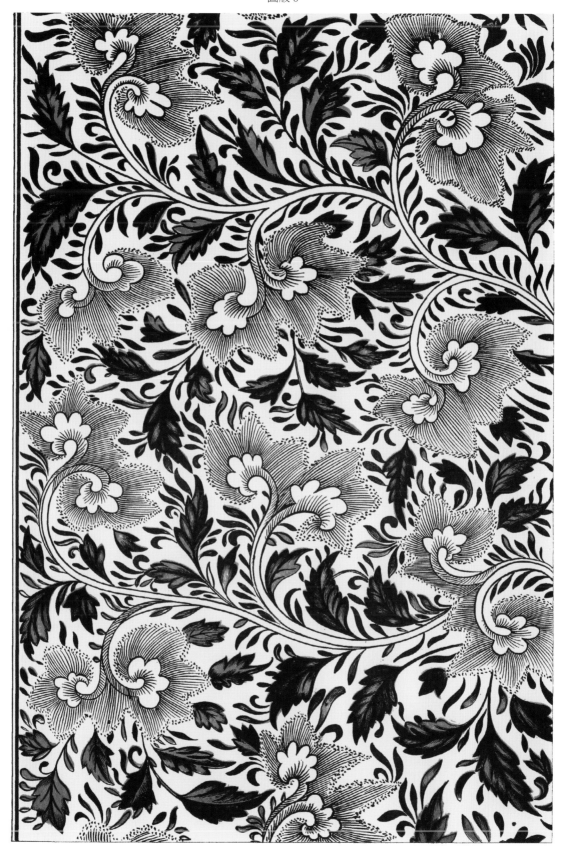

圖版 9

取自青花瓷瓶的邊框。

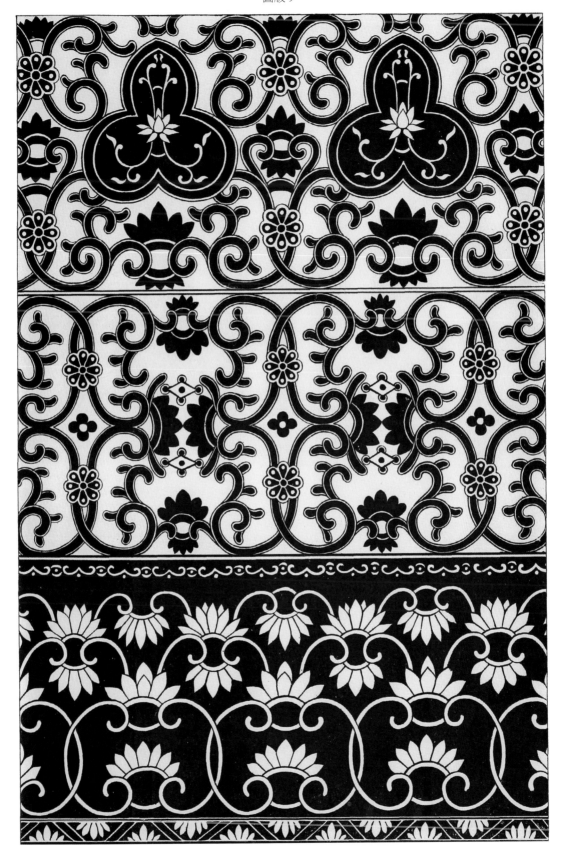

圖版 10

掐絲琺瑯（cloisonne enamel）瓶身的邊框圖案。藉由紋飾的色彩運用可以觀察到同樣的三角排列特性。

（編按：掐絲琺瑯有個更廣為人知的名稱，即以明代「景泰」一朝命名的「景泰藍」。）

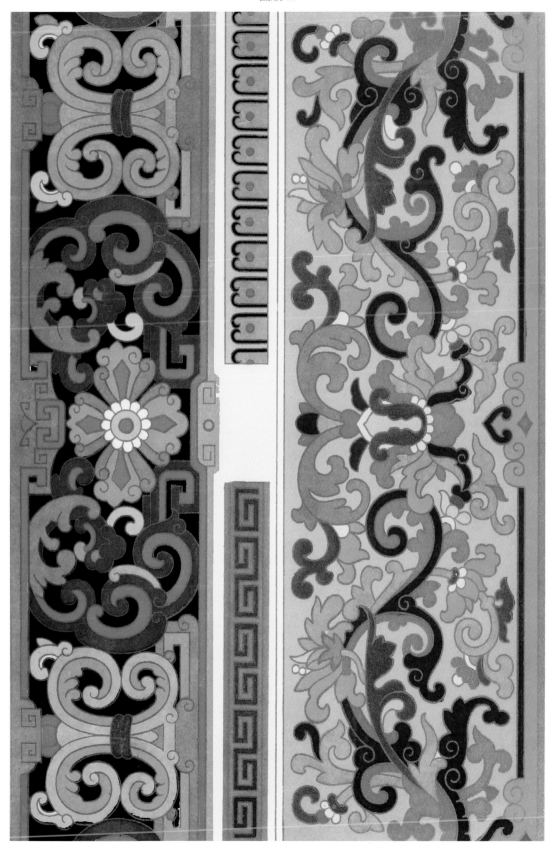

圖版 11

此件掐絲琺瑯碗的紋飾採取與圖版 2 相同的法則。花朵
呈三角排列，小花與其反方向交錯。連續莖幹繫起所有
圖案，葉片和分枝向外散落而填滿背景。這些圖案均呈
幾何排列，卻不會過於明顯，乃至於干預構圖自由。三
角排列系統亦展現在色彩配置上。圖版左側的紫花位於
三角形頂端，底邊是兩朵紅花（圖版上並未顯示左側的
花朵）；同樣地，圖版右側的淡綠花朵位於三角形頂端，
底邊深綠花朵有二。白花為構圖中心，獨立成形。構圖
中心有兩朵小紅花形成三角形底邊，對角為綠色小花。

圖版 11

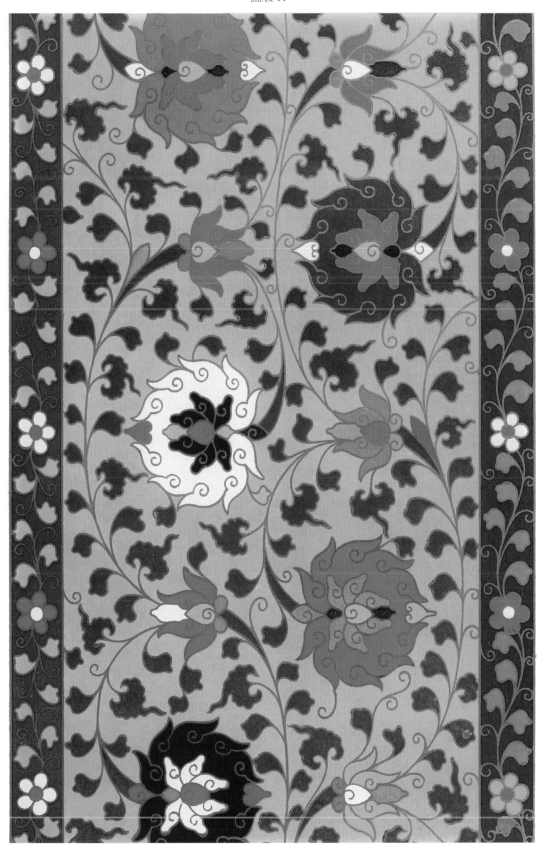

圖版 12

掐絲琺瑯大碗的局部碗口。此構圖繞著碗口重複兩次，
所有線條皆源自中心花卉。儘管應用的並非前文所提及
的正規構圖原則，還是能明顯看出造形和色彩上採用了
同樣的三角配置系統。

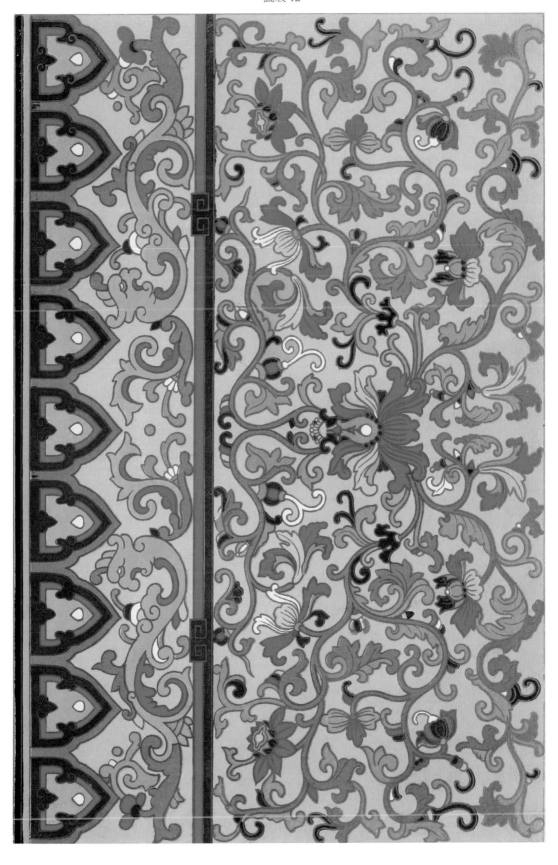

圖版 13

取自一只掐絲琺瑯香爐（incense-burner）。表面的花朵
圖案呈等邊三角形排列，莖部末端的渦卷形也以三角形
分布方式與其交錯，填滿空隙，不過手法沒那麼嚴謹。

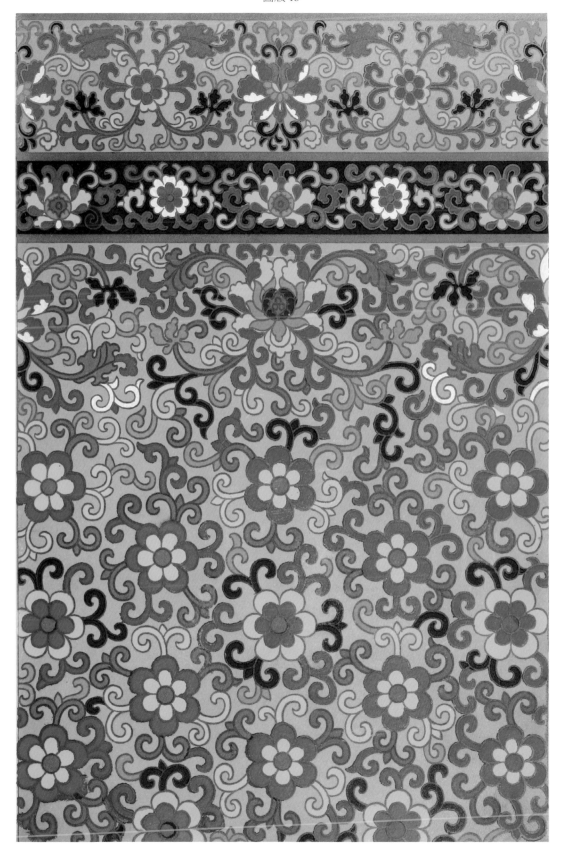

圖版 14

此圖版呈現掐絲琺瑯花瓶的其中半邊；造形與色彩的搭配富有藝術感。

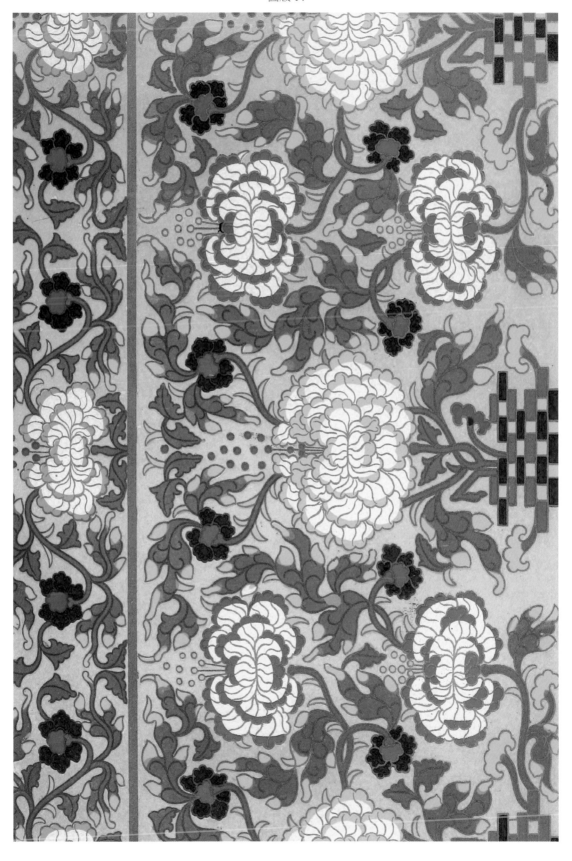

圖版 15

取自一只掐絲琺瑯碗。構圖原則近似於圖版 11，然而圖中大型花朵的造形與細節更趨完美。

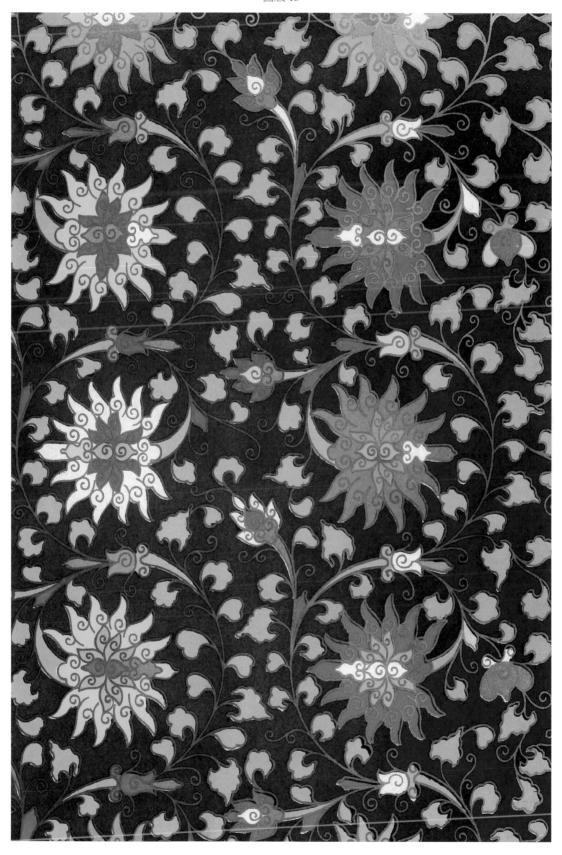

圖版 16

左右圖分別取自外觀相似花瓶的邊框。

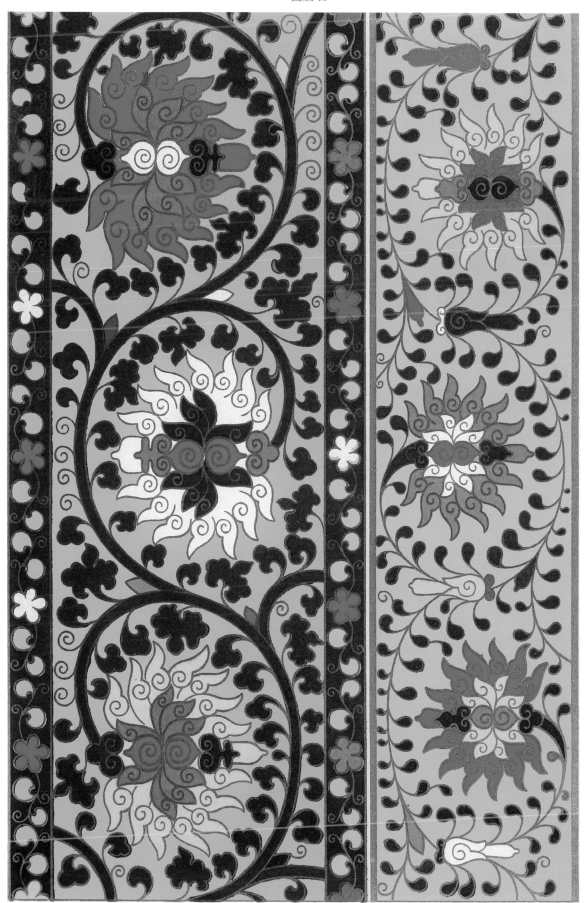

圖版 17

此幅奇特構圖取自以掐絲琺瑯技藝製作的旗幟手把，黑底是鑿穿的中空部位。主莖穿過依舊呈三角排列的大型花朵，環繞在旗杆上。

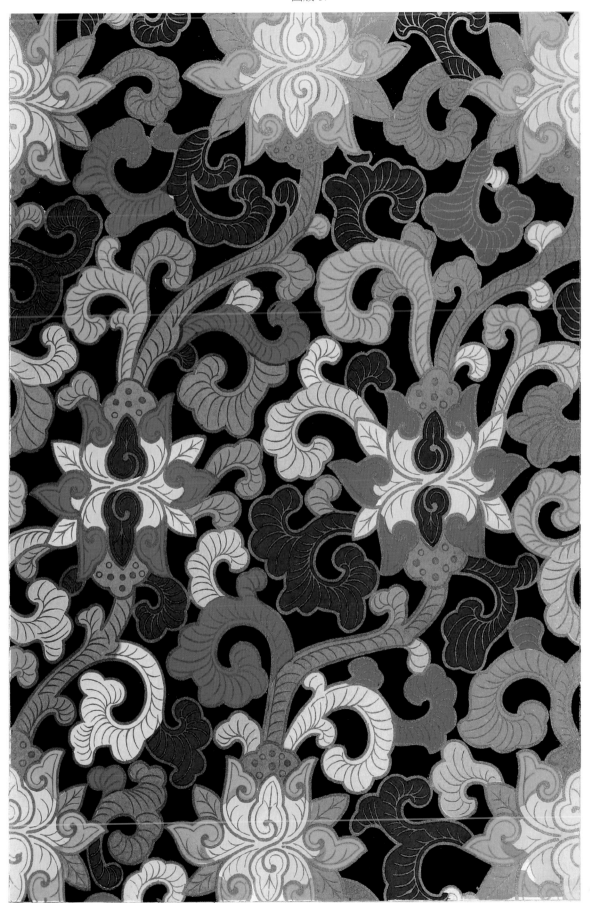

圖版 18

取自一只彩繪瓷瓶。此邊框的整體造形如圖版 6 般頗具
印度風格。花朵亦呈三角排列，由一條環繞瓶身的莖幹
整合起來。

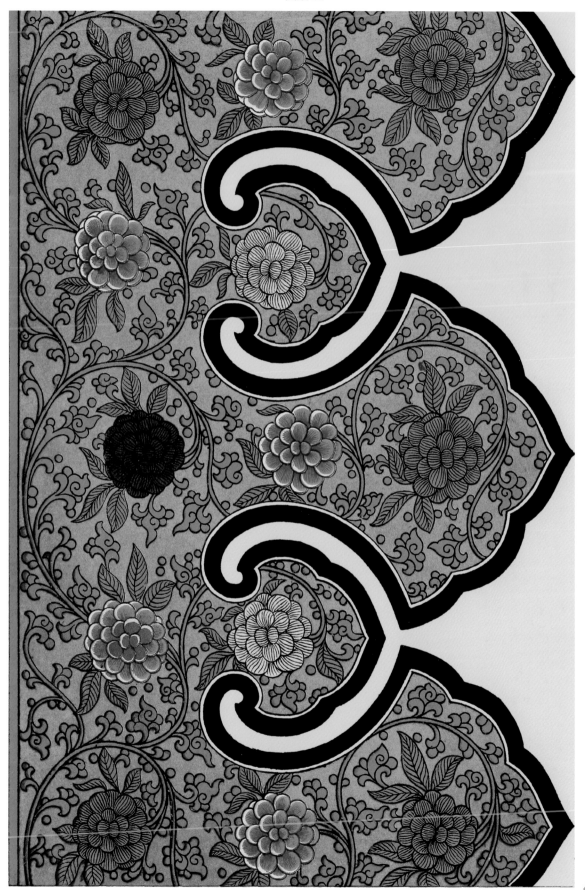

圖版 19

取自一枚瓷盤。上色之前，紋樣先壓印或雕刻在瓷土上。
此器物展現了多變的紋飾風格，圖案可能比上述的其他
器物還要現代化。三角構圖的本意仍隱約可見，但並未
明確顯現出來。中央花卉占據絕大部分空間，生出的莖
部並未向外形成渦卷，反而往內回歸自身。此種法則基
本上屬於中國風格，流動的線條常見於阿拉伯、摩爾、
波斯和印度風格中。盤緣的邊框圖案則幾近希臘風格。

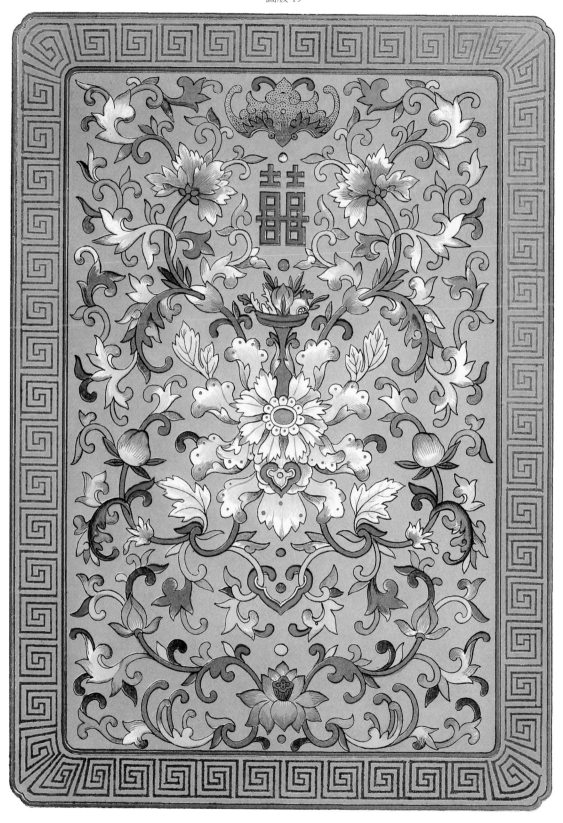

圖版 20

此圖版取自一枚彩繪瓷盤，圖版 19 的觀察也適用於此。儘管各部分圖案確有整合，精緻度卻不如前一幅圖例那般僅由單一中心延展。此外，圖中的鋸齒狀圖樣可能是利用某種機械的方法繪製而成；圖版 2、3、5 的瓷瓶圖案相較之下則全靠手繪，不仰賴任何機器工具。

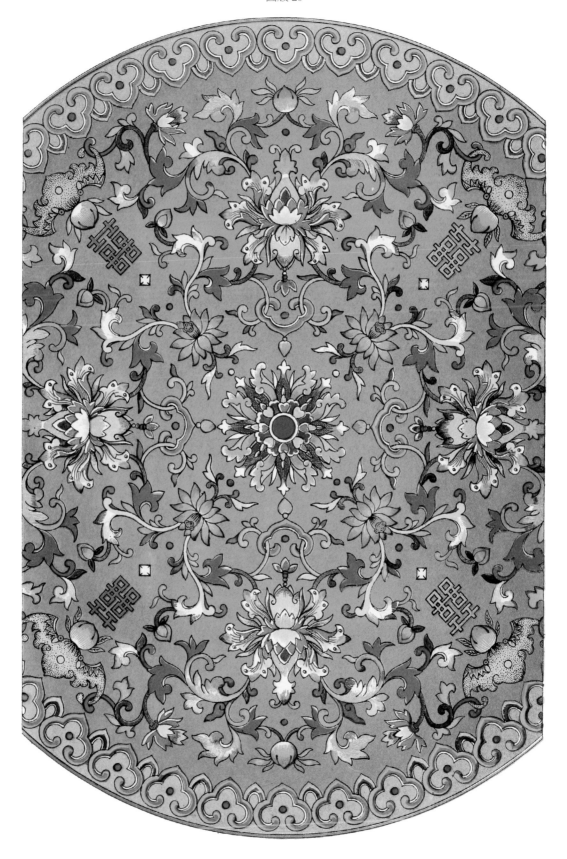

圖版 21

一系列取自不同青花瓷器物的邊框圖案。

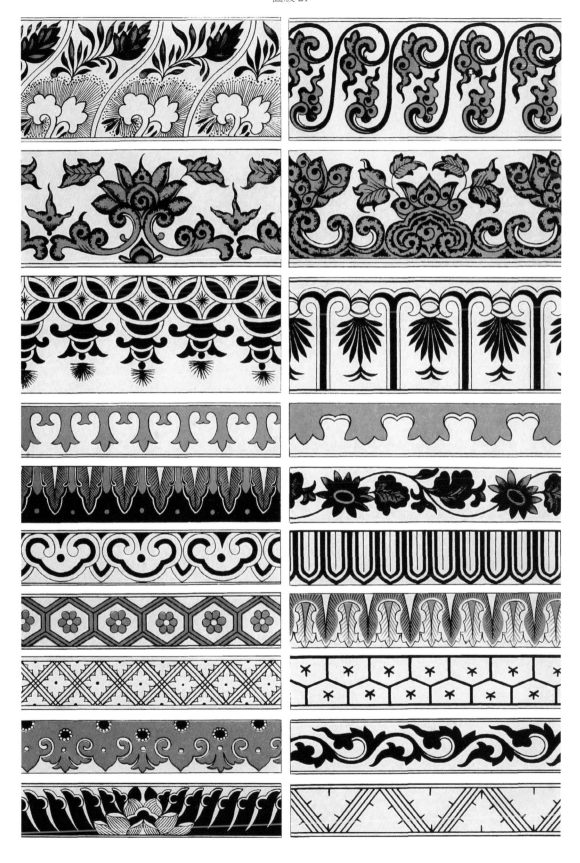

圖版 22

中央圖樣與周圍的各式菱形圖案均取自青花瓷器物。上半部有趣的邊框是延續自波斯風格中，以傳統手法再現的自然花卉對稱樣貌。

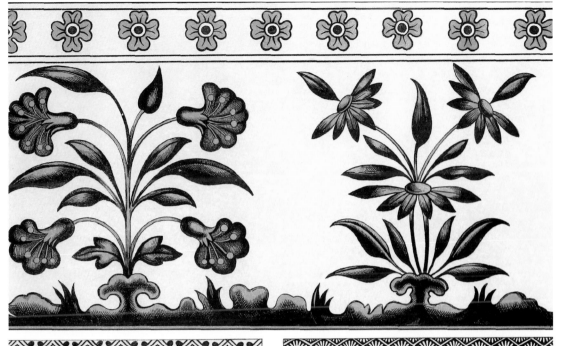

圖版 23

此幅精美的對稱排列範例取自一只青花瓷瓶。別有一番趣味的是，圖中可看出運用明暗與浮雕手法再現花卉的侷限——此為中國紋飾經常面臨卻難以克服的障礙。

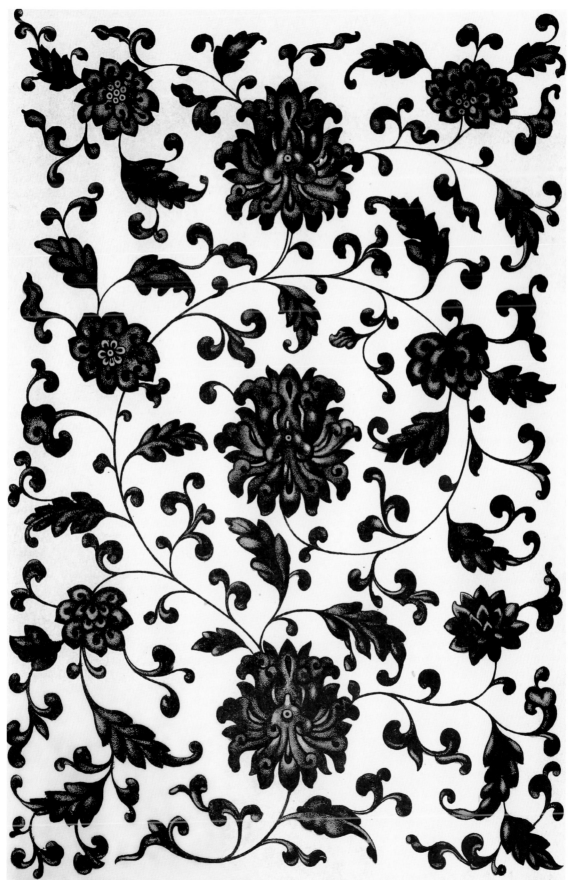

圖版 24

取自一件青花瓷水缸。此幅高貴構圖的創作原則與前述相同。值得一提的是，不論是深底色上的白色線條，或是白底色上的花葉輪廓，全仰賴富有藝術感的處理手法，才能轉換得如此柔和。

圖版 24

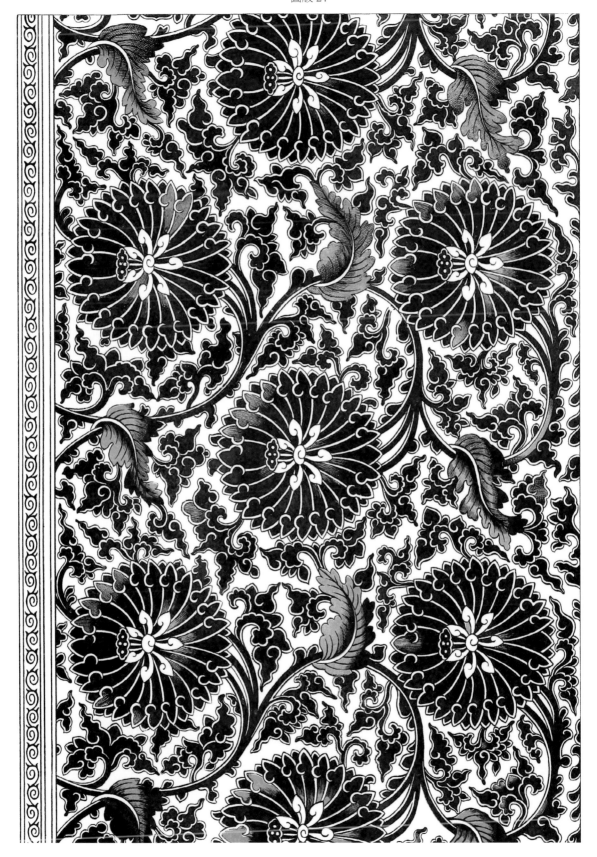

圖版 25

取自不同的青花瓷器物。

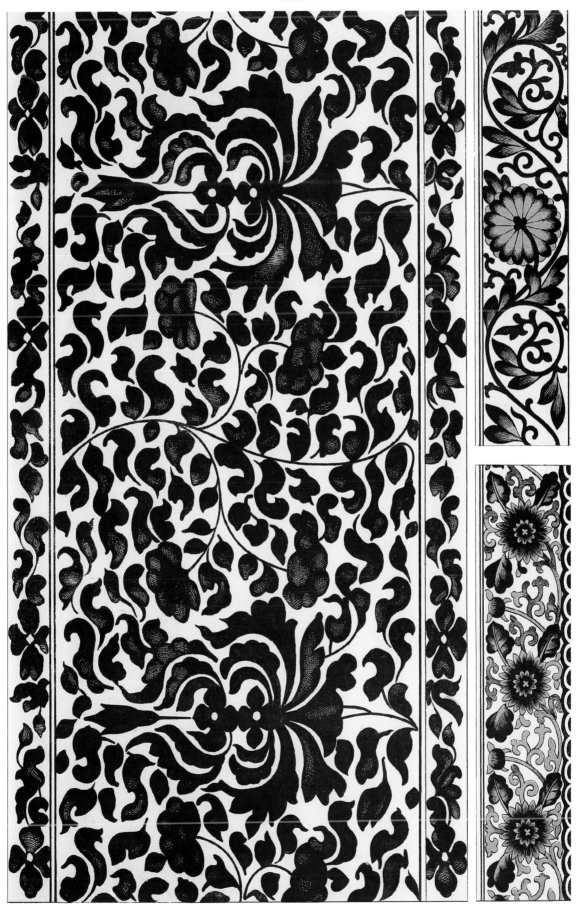

圖版 26

取自一只青花瓷瓶。構圖近似於圖版 23，是以傳統手法再現自然花卉的精美示範。某幾處葉片末端的處理看起來像是印度或波斯風格。

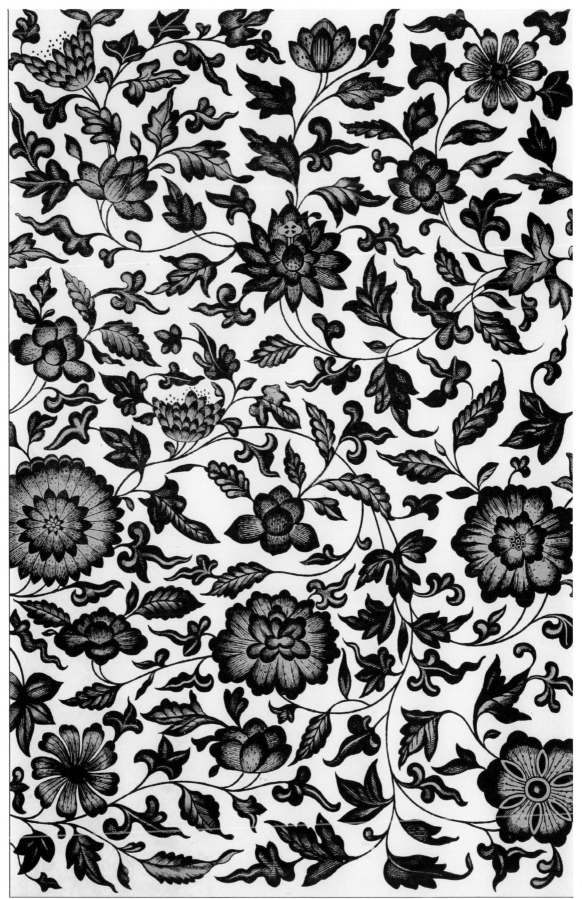

圖版 27

取自不同的青花瓷器物。不論是圖案特徵或排列方法，
中央構圖與上方邊框富有波斯特色。

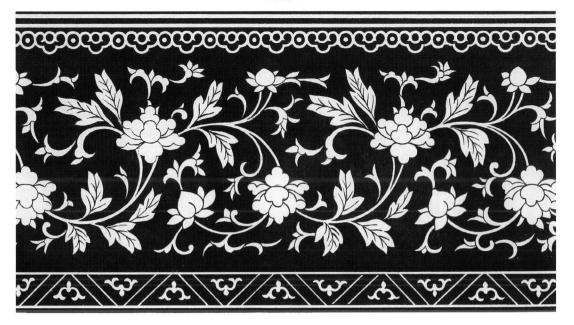

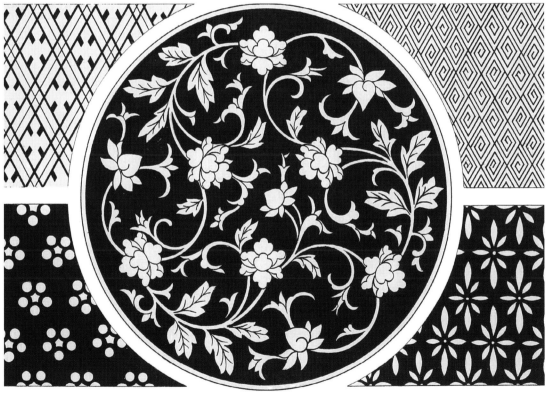

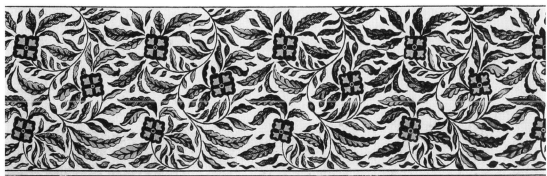

圖版 28

取自一只青花瓷瓶。構圖獨特而不失典雅。儘管本質上屬於片斷式構圖，其中的圖案卻能平均分布，而不破壞畫面的恬靜感受。

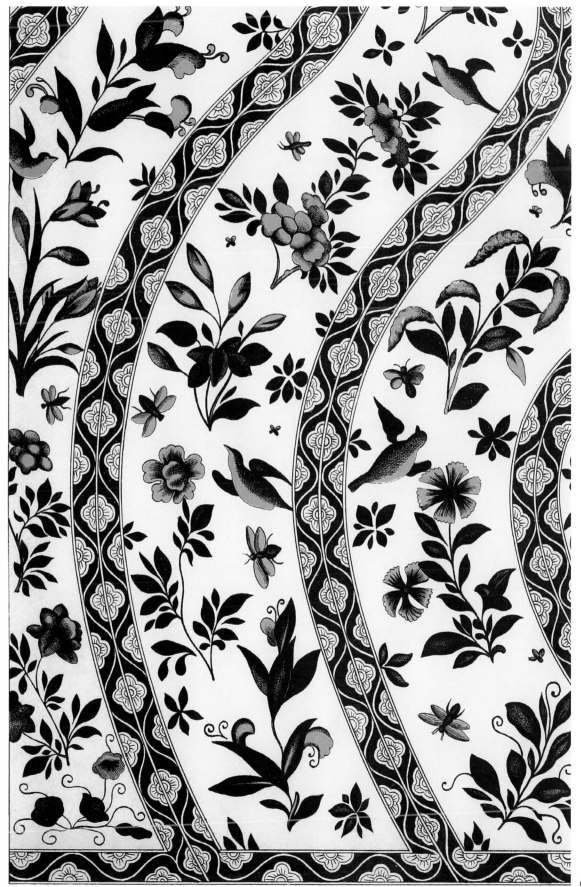

圖版 29

取自一只掐絲琺瑯碗的內外圖樣，製作精良。碗內分別以島嶼上的花卉、嬉鬧於浪花中的馬匹，以及在雲朵間飛舞的蝙蝠與鳥兒，做為土地、海水與空氣的傳統式再現圖案。

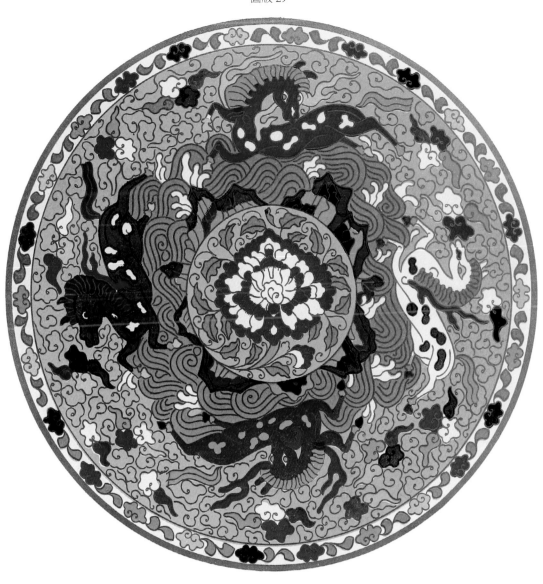

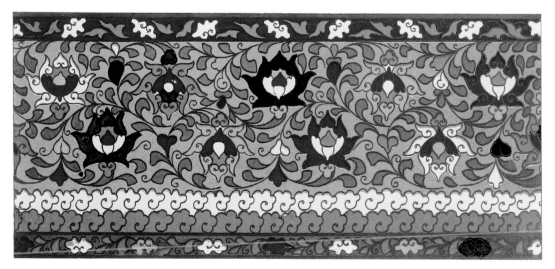

圖版 30

取自一只精美的掐絲琺瑯洗。

　圖版 30

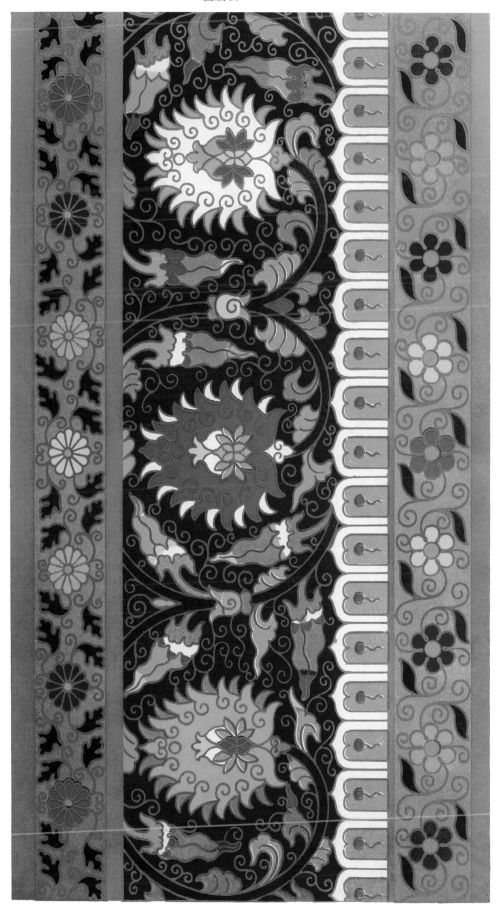

71

圖版 31

取自多只掐絲琺瑯花瓶。

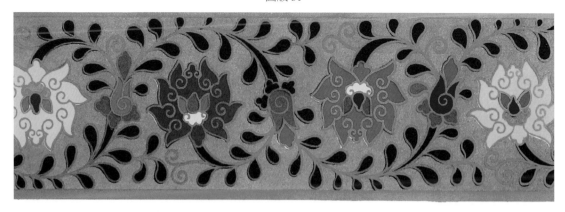

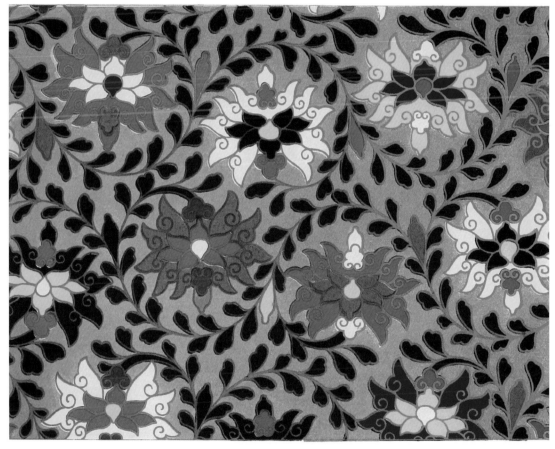

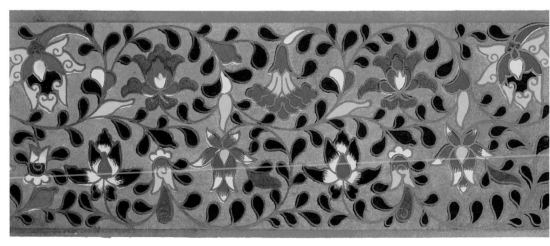

圖版 32

取自一只掐絲琺瑯方形花瓶。瓶身輪廓典雅，紋飾構圖
與曲線的對比格外相襯。下方圖樣則取自瓶口的內部。

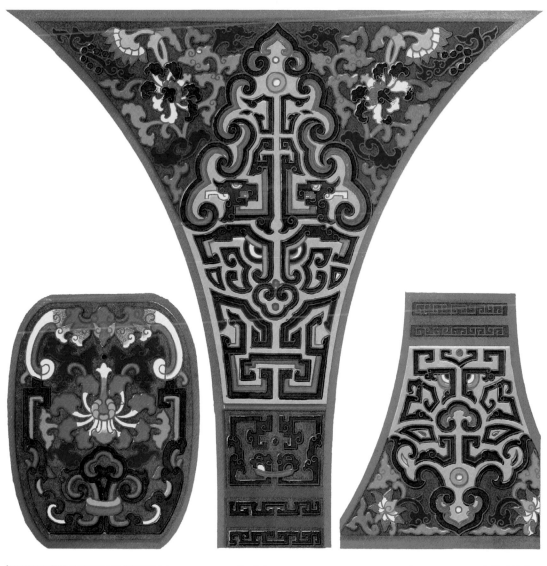

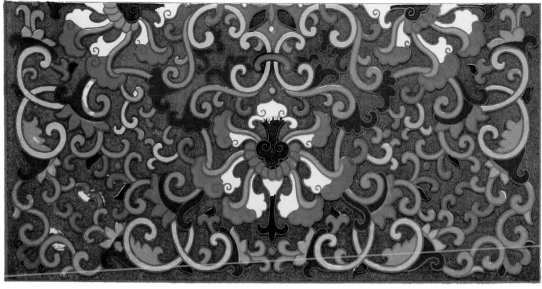

圖版 33

取自一只類似的花瓶，製作稍欠完善。花瓶側邊構圖填充得非常精巧；下方的瓶口內部圖案與上一幅圖版相比稍微遜色。

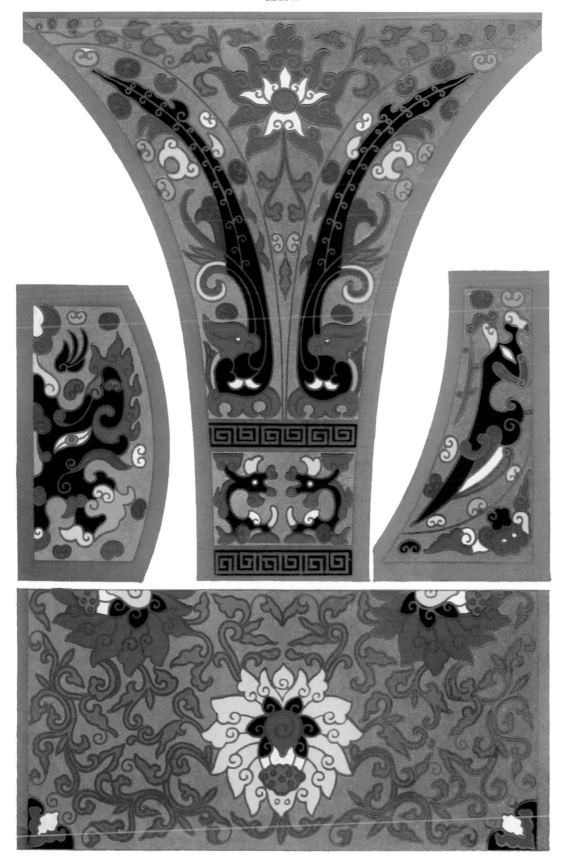

圖版 34

取自一只類似的花瓶、圓形造型。上方圖案取自瓶口的
內部。

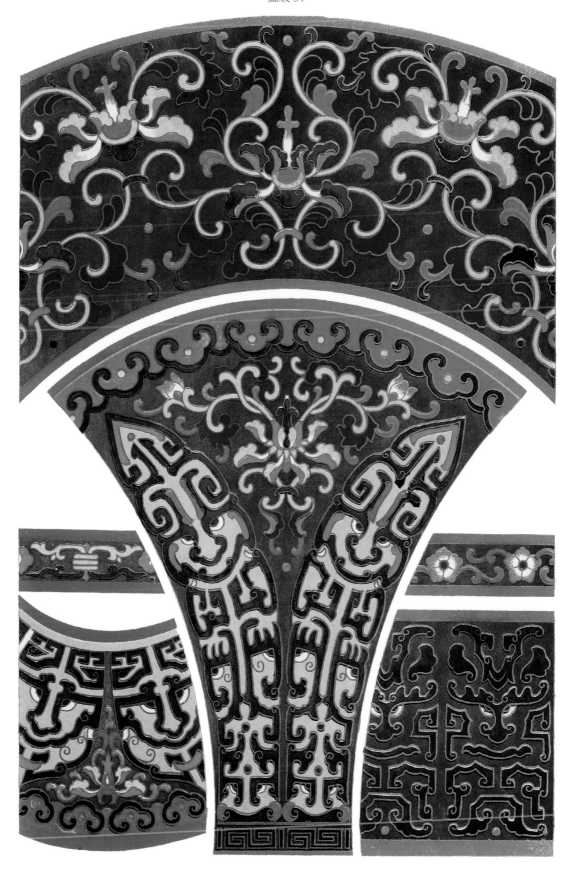

圖版 35

取自一只掐絲琺瑯碗。中央圖樣是莖幹連續延伸的最佳示範。

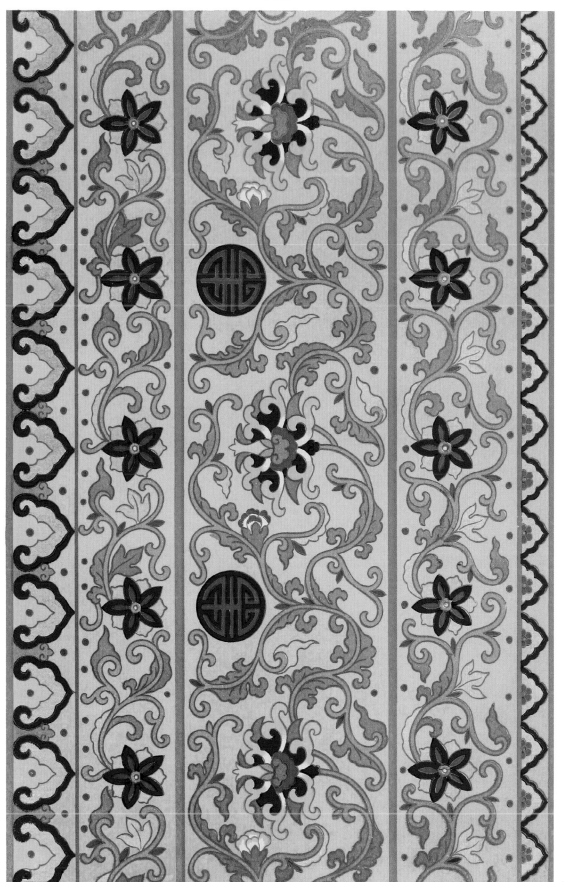

圖版 36

取自一只掐絲琺瑯大罐（large jar）。構圖是道地的中國風格。配色艷麗有餘，相較其受到外來文化影響的構圖，藝術感失分不少。

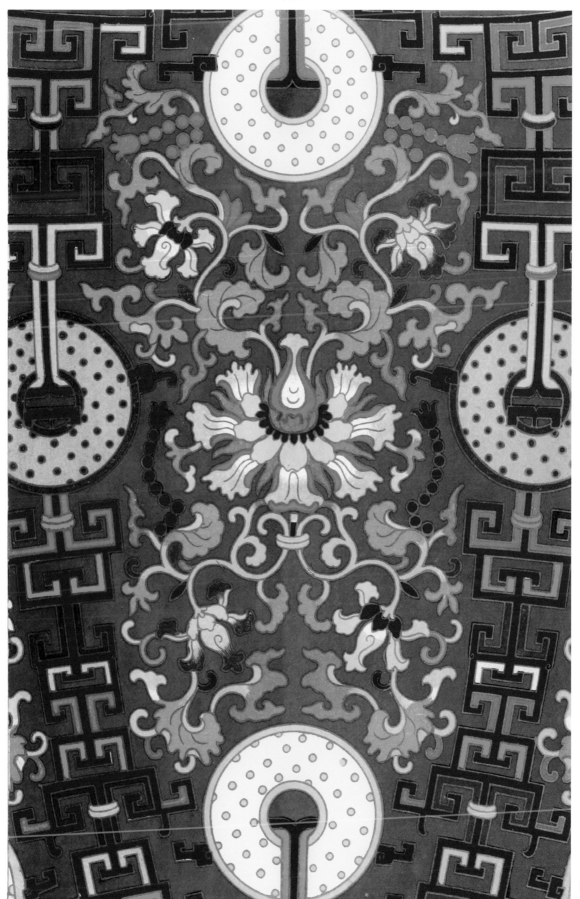

圖版 37

取自一只掐絲琺瑯碗。構圖與上一幅圖版相同,完全展現出中國風格。

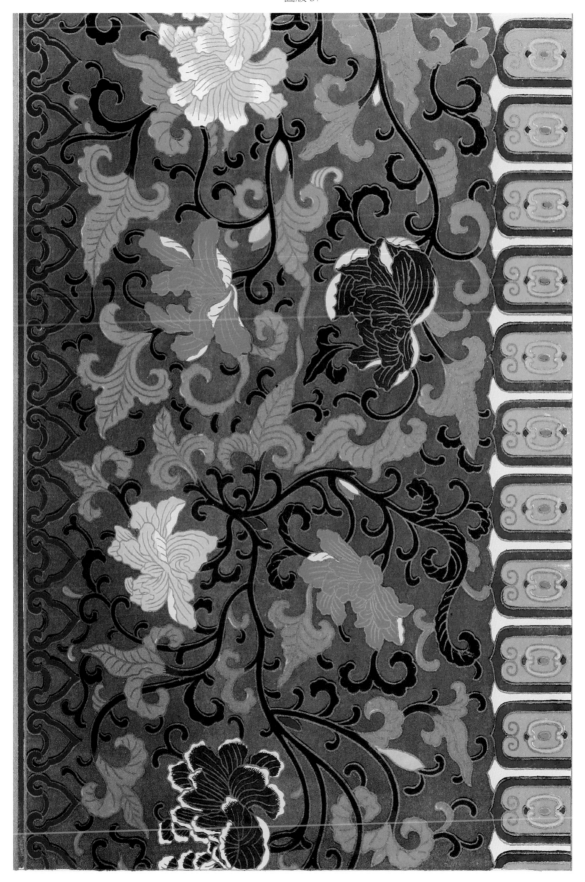

圖版 38

取自一枚掐絲琺瑯盤，屬於道地的中國風格。構圖由四隻展翅的蝙蝠相連而成，中間則是某種迷宮圖案。

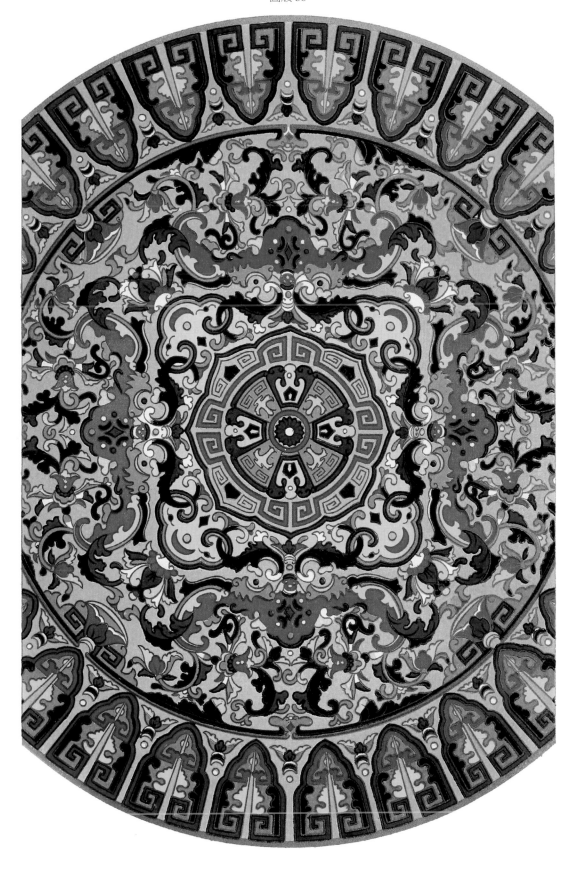

圖版 39

取自掐絲琺瑯花瓶的殘片，主要呈現回紋圖樣的各種應用範例。

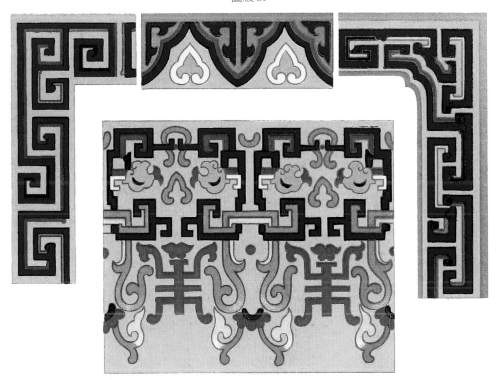

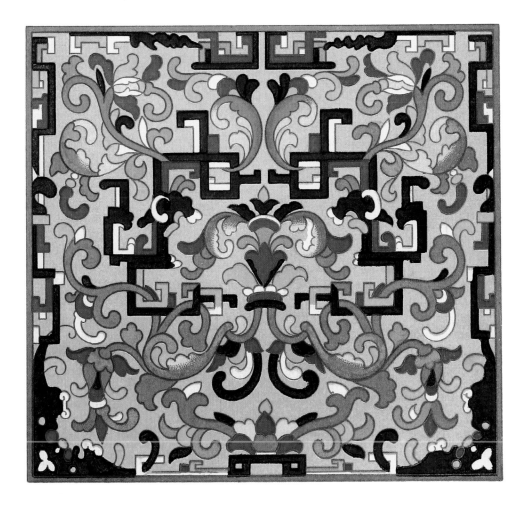

圖版 40

取自多件掐絲琺瑯花瓶。上方邊框由展開雙翼的蝙蝠構成。下半部圖樣看起來並未依照先前提及的任何原則來排列，卻仍巧妙地取得色彩之間的均衡。

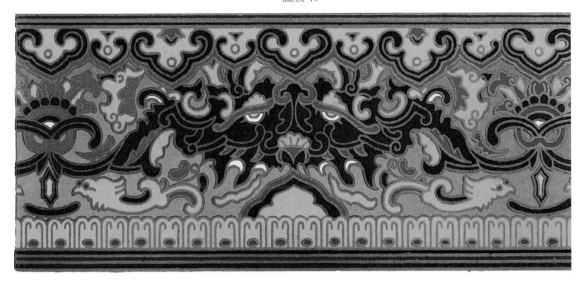

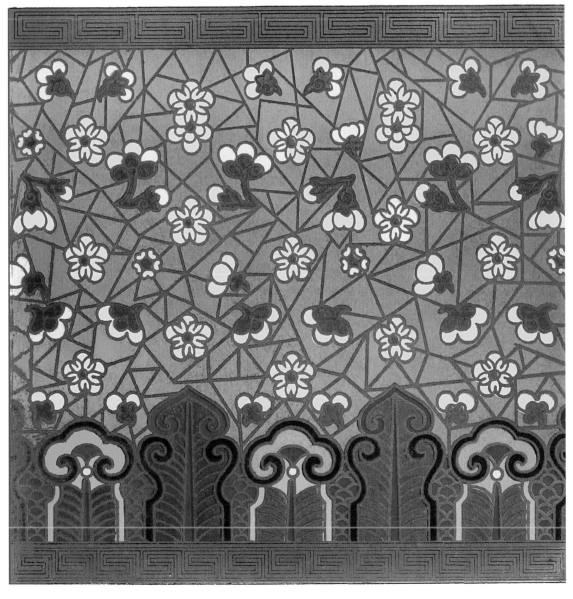

圖版 41

取自一只精美的彩繪（painted）瓷瓶。圖中特殊的中國
式扭轉葉片與纏技可能源自於印度漆器。

取自印度漆盒上的紋飾

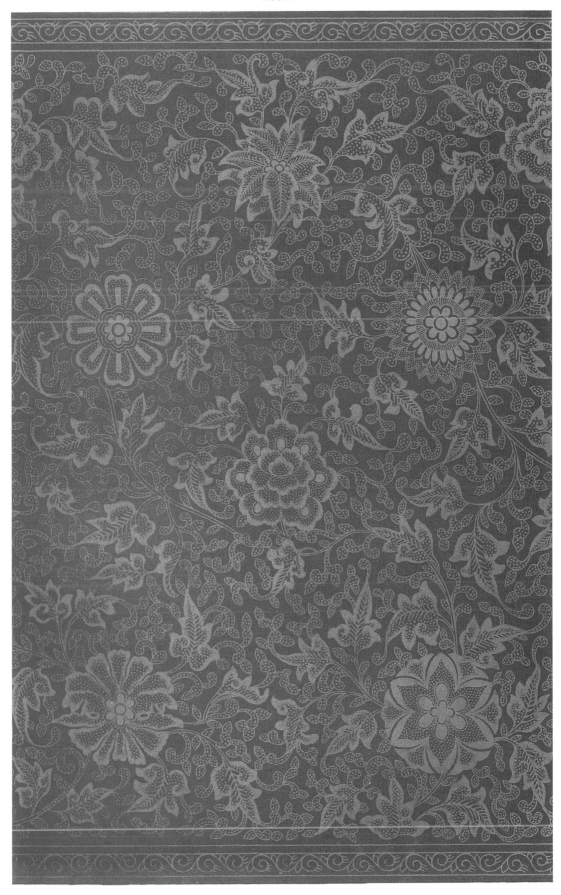

圖版 42

同樣取自一只彩繪瓷瓶。不同於上圖，此構圖為道地的中國風格。不僅花卉與葉片富中國特色，始於花朵的片斷構圖亦有相連效果。然而，相較於往外延伸並且包攏所有對稱花朵的主莖，仍稍欠藝術感。

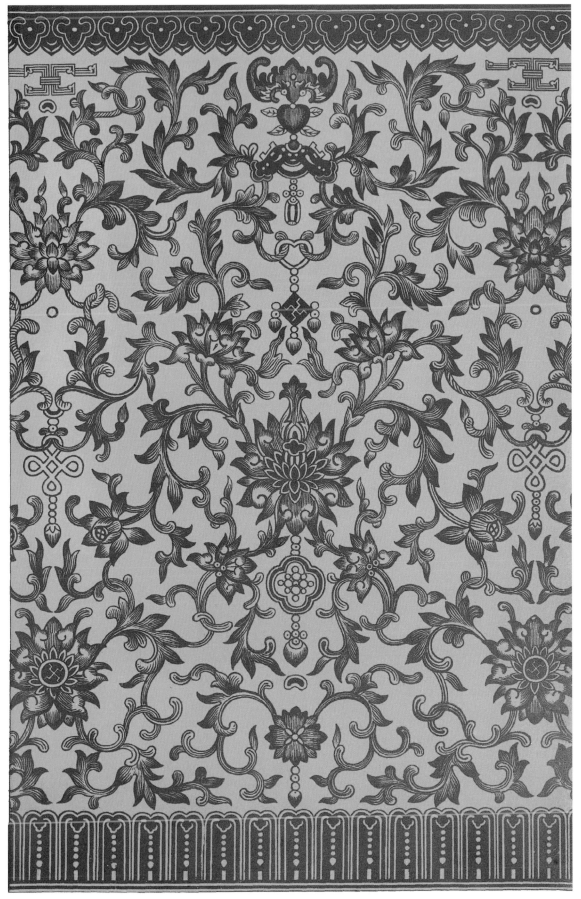

圖版 43

取自一只葫蘆型的彩繪瓷瓶。此圖正巧展現上一幅圖版所提及的連續莖幹構圖法則。

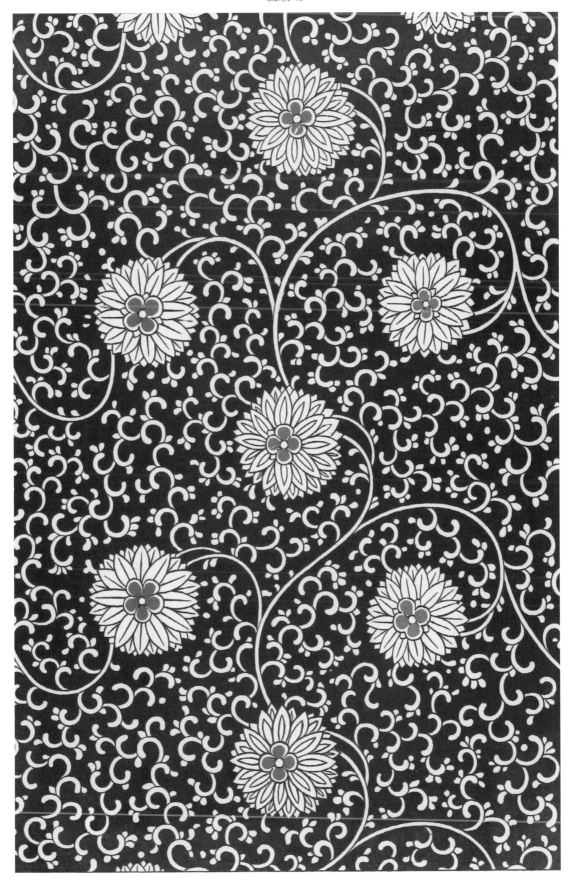

圖版 44

取自一只彩繪瓷瓶。我們大膽指稱為片斷式風格的構圖於此再度展現。同樣採用三角構圖法則；從不同中心延伸而出的圖樣彼此相稱、搭配絕妙，絲毫不干擾整體構圖的穩定。

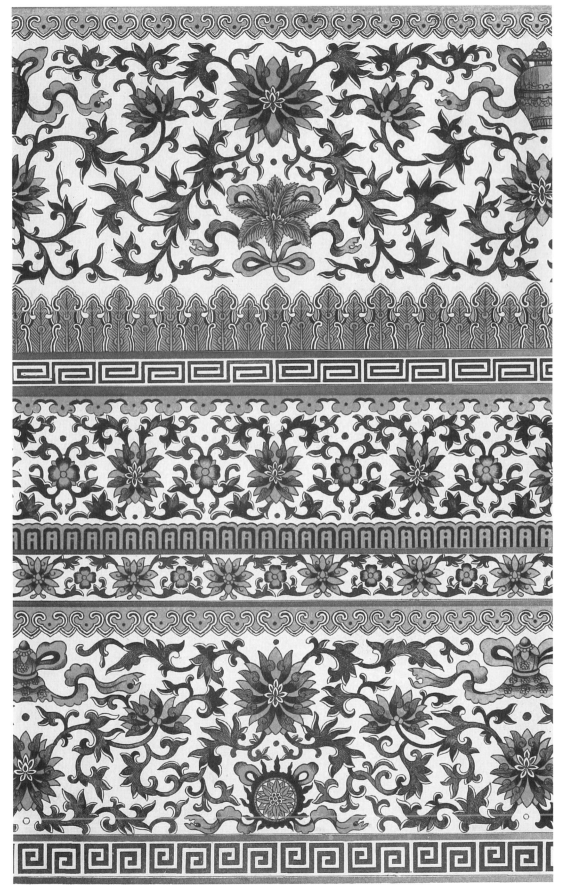

圖版 45

此圖版由兩種風格的範例並列而成：上方邊框採用連續
線條法則；下方邊框則是分離式（detached style）或片斷
式風格。

圖版 46

取自一只非常典雅的彩繪瓷瓶。紅花以近乎等邊三角形
的構圖遍布瓶身，再由以螺旋方式環繞瓶身的連續莖幹
加以整合。

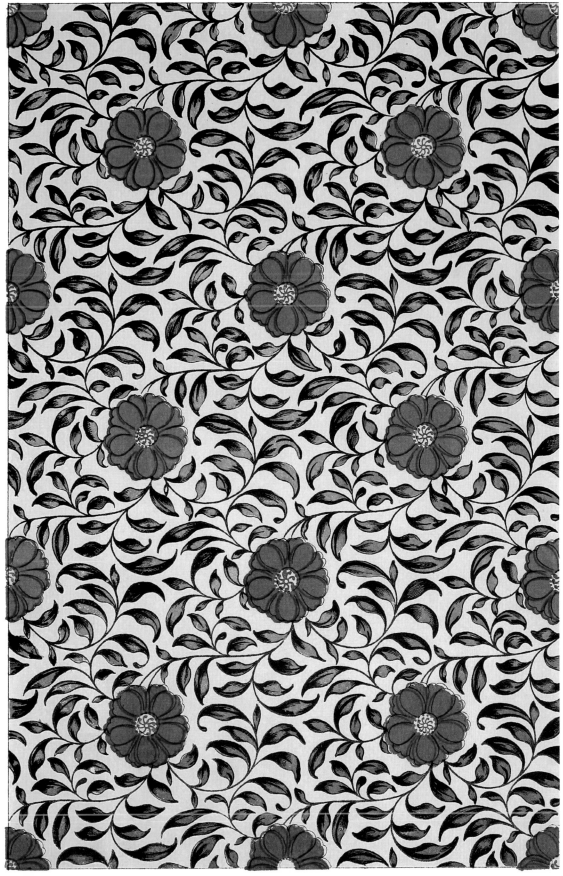

圖版 47

取自一只彩繪瓷瓶，其風格與構圖法則與前述的各式掐絲琺瑯器物相同。

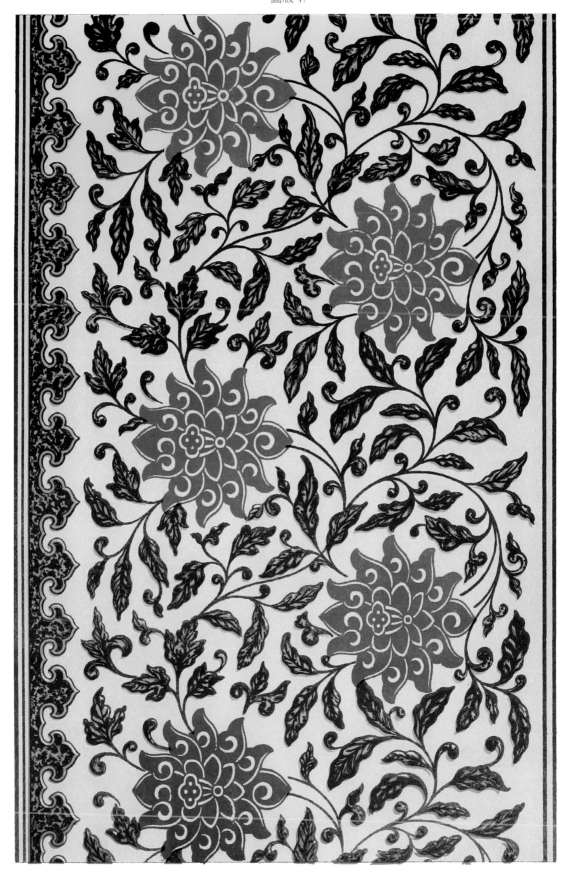

圖版 48

取自一只彩繪瓷瓶。此為混合風格：流暢莖幹與花卉的處理手法均延續自波斯及印度風格；葉片無疑是我們所說的片斷式風格。

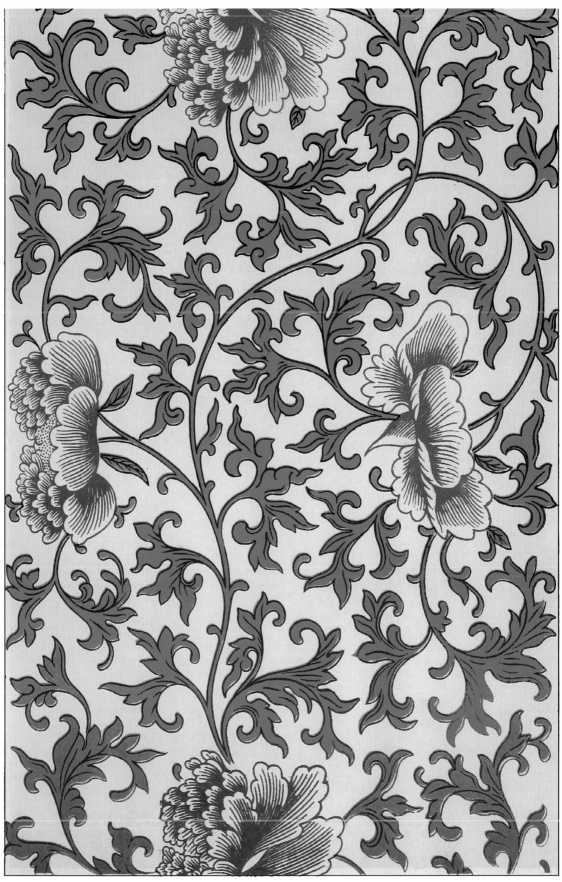

圖版 49

取自一只貝殼造型的銅盤，表面為琺瑯材質，構圖亦為混合風格。在放射狀排列的長條內部，花朵與紋飾彼此區隔開來；而在左右較大的區塊之中，自基底向上生長的連續莖幹包攏所有花朵。此外，我們也能從花朵的表現手法中找到混合風格的跡證：有些花朵富中國特色，有些則屬於波斯或印度風格。

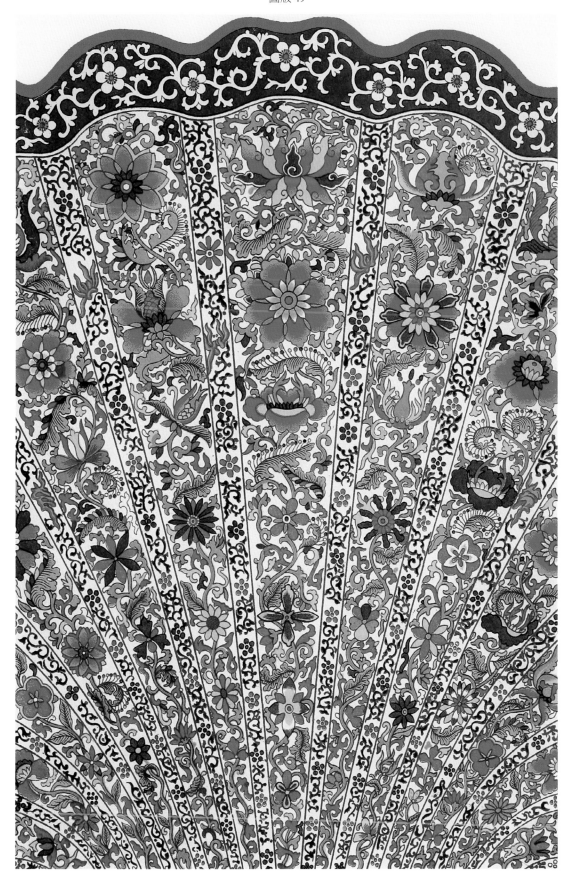

圖版 50

取自一只絕美的彩繪花瓶。我們再度見到顯著的混合風格。構圖有分離感,由多個中心向外散開,然而彼此連成一氣。有些花朵以相當傳統的手法表現,有些則趨近自然風格。在彩繪之前就壓印在瓶身上的淺色底紋,連續布滿整個花瓶。

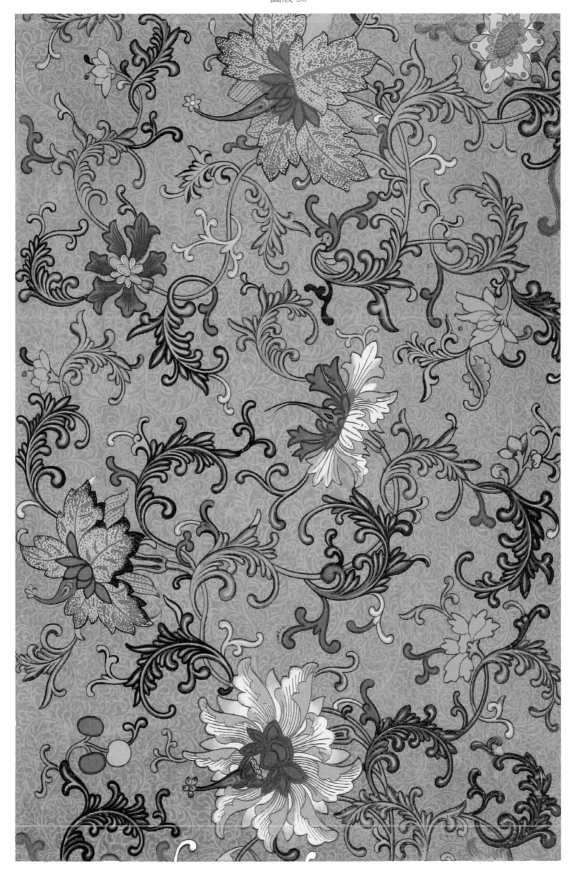

圖版 51

取自一只彩繪瓷瓶。儘管採取片斷式原則，這只花瓶的構圖仍十分優雅，造形與色彩皆精心配置並展現平衡。

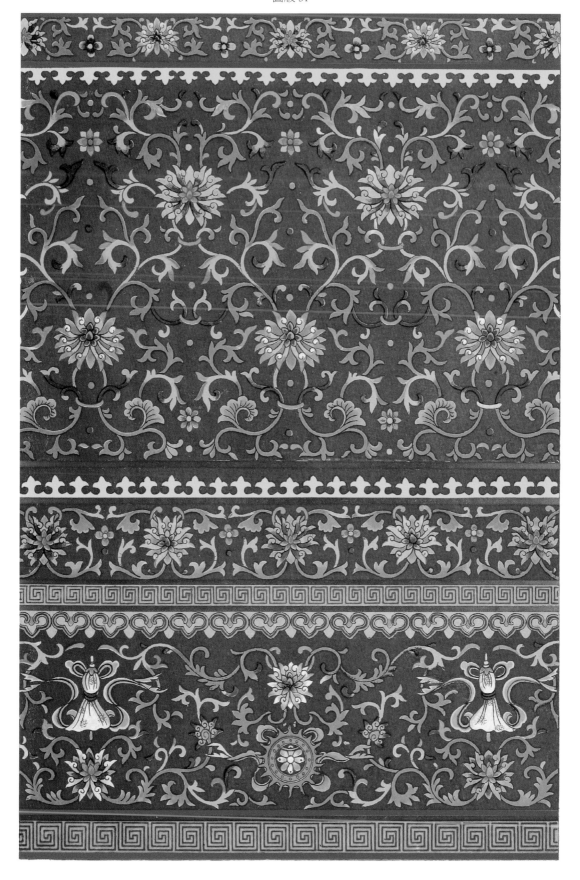

圖版 52

按照片斷式原則創作的各種構圖。左上方圖案取自掐絲
琺瑯器物，其他圖案則取自彩繪瓷瓶。

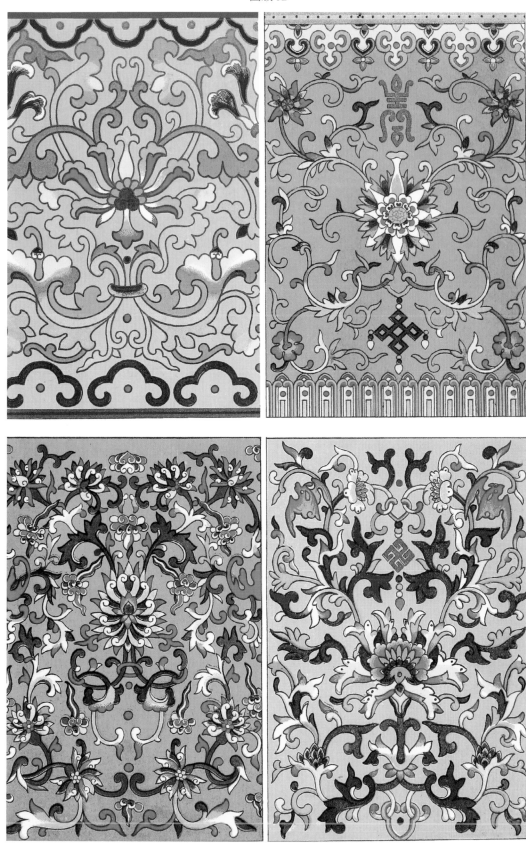

圖版 53

取自一只典雅的銅胎琺瑯（surface enamel on copper）瓶。
圖中可見許多以自然手法表現的花朵，由此可見平面處
理所面臨的侷限。構圖為道地的波斯風格，不過配色非
中國風格莫屬。中央的典雅飾帶正是與下方寬大瓶身相
接的瓶頸部位。

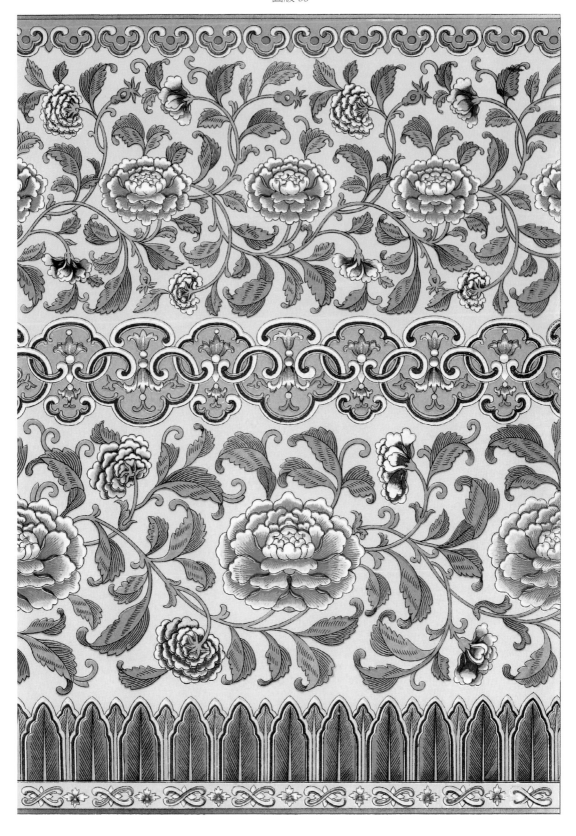

圖版 54

構圖風格近似於上一幅圖版，然而此圖版分別取自不同的彩繪瓷缸。

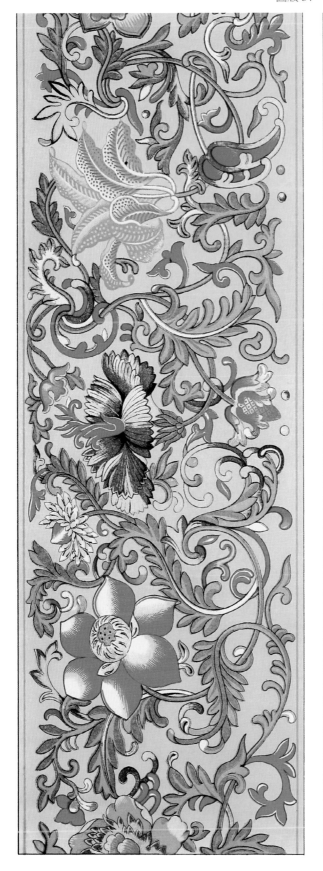

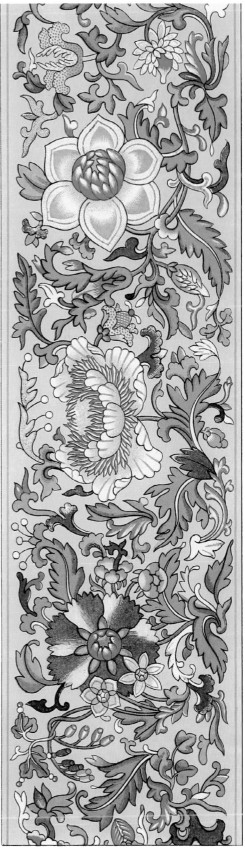

圖版 55

取自一只銅胎琺瑯瓶。上半部瓶頸部位由帶有龍紋、片斷構圖的邊框構成；下半部則採取連續莖幹的構圖原則。

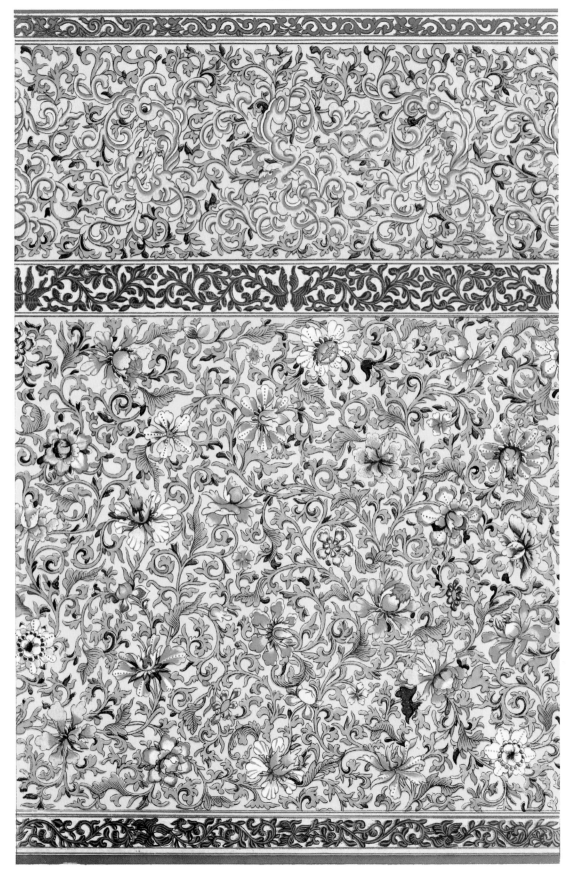

圖版 56

取自一只彩繪瓷瓶。三角排列的飛龍為主要構圖；以類似方法排列的大型花朵與其交錯。

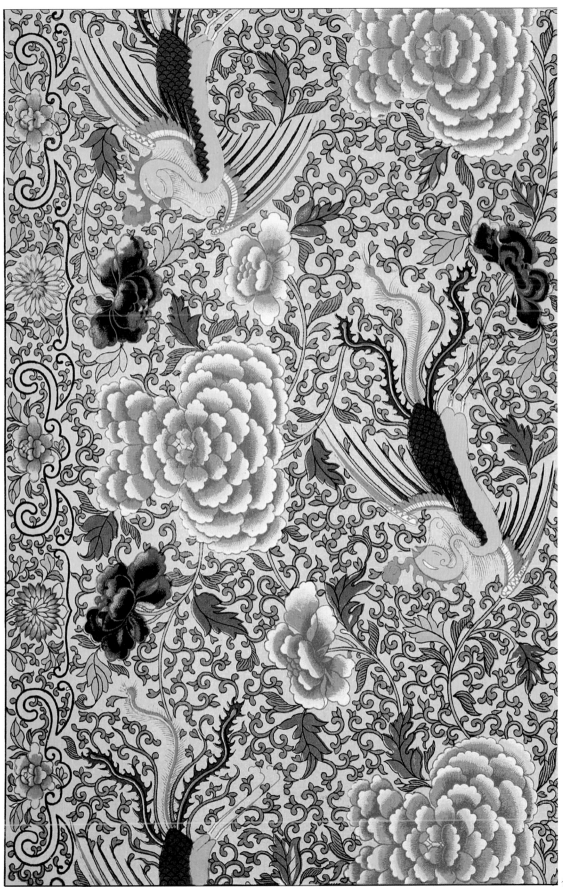

圖版 57

取自一只銅胎琺瑯瓶。儘管填入豐富的細節，此構圖仍
屬於片斷式風格。

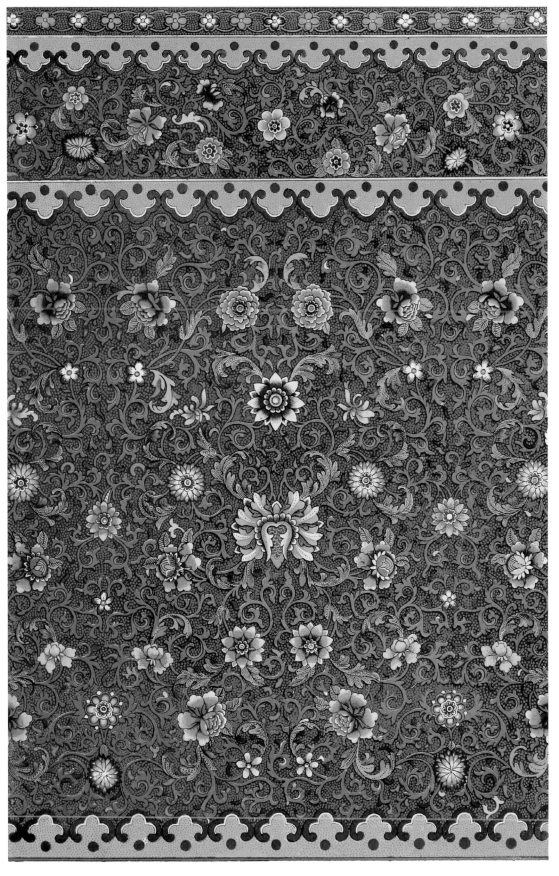

圖版 58

取自一只彩繪瓷罐。此為分離式構圖的典範，葉片與花朵的處理均為道地的中國風格。

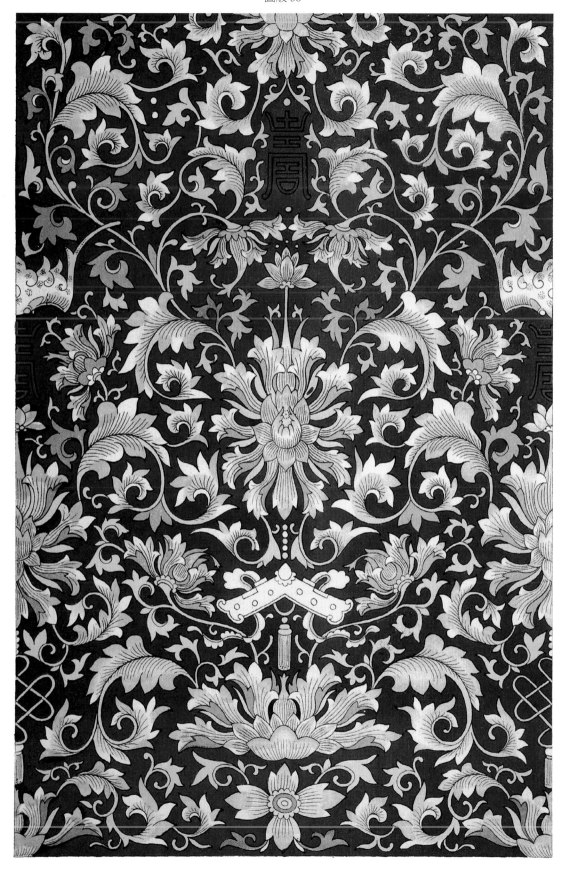

圖版 59

取自一只銅胎琺瑯瓶。圖版中的主要邊框為進階的片斷
式構圖，圖樣排列整齊、彼此相稱，看起來具有連續感。
下方邊框由回紋組成，其表現手法與在中美洲遺跡上發
現的回紋非常相像。很容易看出創作者欲將人臉表現在
其中的意圖。

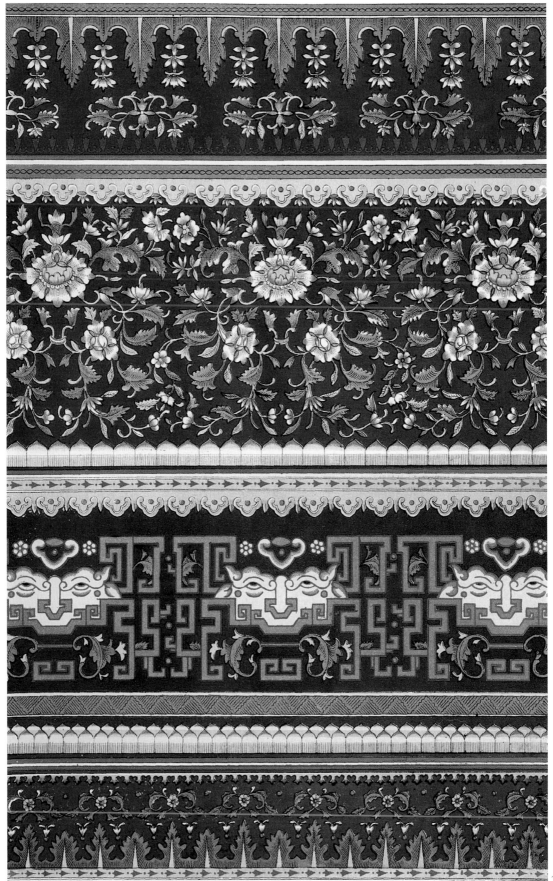

圖版 60

取自一枚非常優雅的彩繪瓷盤。

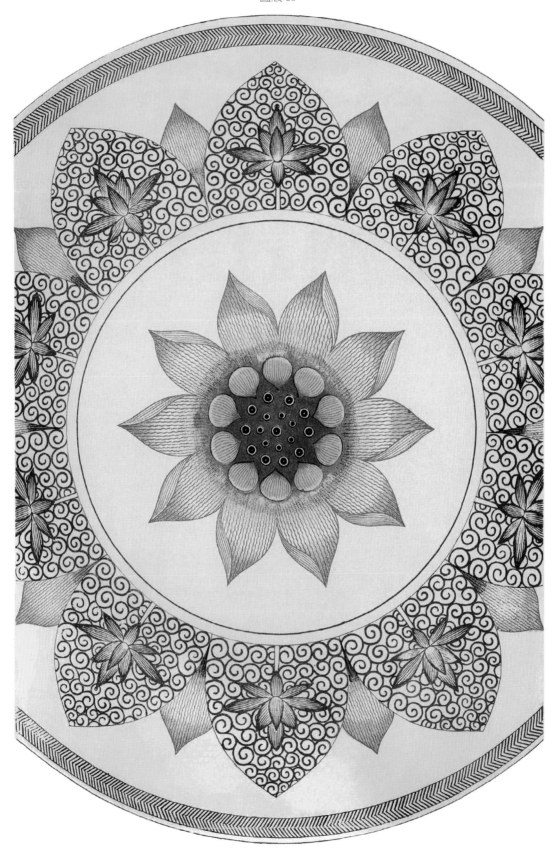

圖版 61

取自掐絲琺瑯器物。圖版中央的連續線條構圖格外迷人，配色也展現高度的藝術感。三朵花中心的紅色區塊凸顯出三角構圖；中間的綠花分別與白花，及左邊的深紫色花朵彼此呼應。同樣地，右側花朵的白色延續到左側；而其底部的綠色花苞則與上方的綠花呼應。利用配色在構圖中創造出的垂直關係，極為寶貴。相較此幅圖例，很難再想像出其他更精緻的範例。

下半部邊框算是常見的奇妙構圖。此意象看似有其意涵，然而歐洲人不易理解。中間圖案顯然是要表現一張臉，可以辨識出眼睛、鼻子、嘴部等部位。

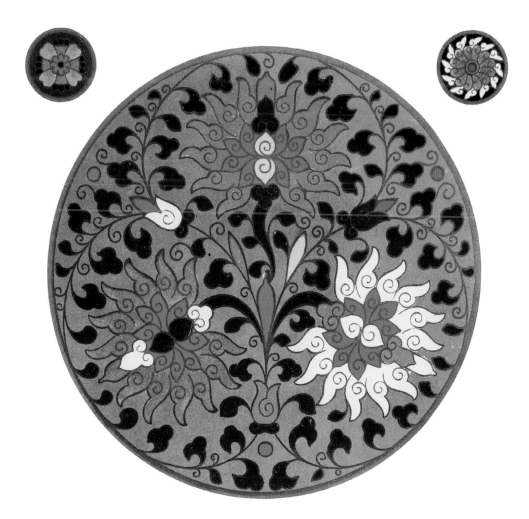

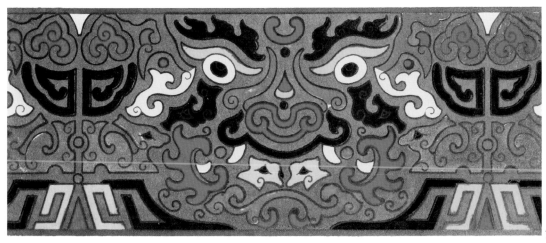

圖版 62

取自一只精美至極的彩繪瓷瓶。雖說是彩瓷，風格顯然與其他同一時期的掐絲琺瑯器皿相似。金色輪廓線用以包圍其他顏色，一如在琺瑯瓷器上的運用，亦有協調效果。以彩繪技法臨摹的過程中，毋須完全仿造原本的生硬線條，反而可以更隨性地處理。就造形與色彩兩方面的平衡，以及單純傳統手法處理的紋飾來看，這是我們目前所見最精美的圖例之一。

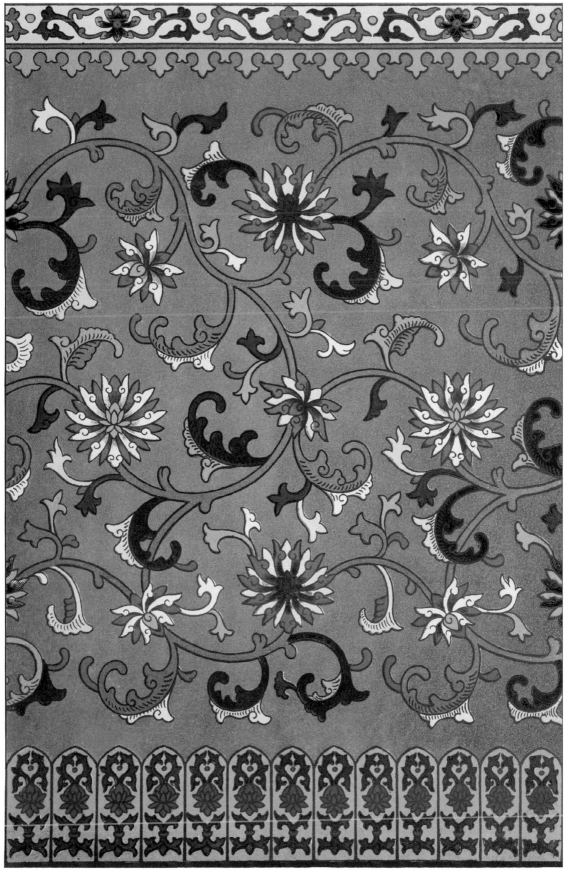

圖版 63

取自不同的掐絲琺瑯器物。上方殘片為一只大盤的盤緣，黑色代表鑿穿的部位。中間圓形圖樣取自另一件盤皿，各區域充填完善。下方圖例的風格，常見於琺瑯與彩瓷器物，可說是不受任何原則限制的風格：花朵在底圖上隨意排列，一組三角形圖樣堆疊在後。它們排列得宜，賞心悅目。只是就我們過往的研究，遵循各項原則所創作的紋飾，其引發的恆久愉悅感受仍為此圖所無法比擬。

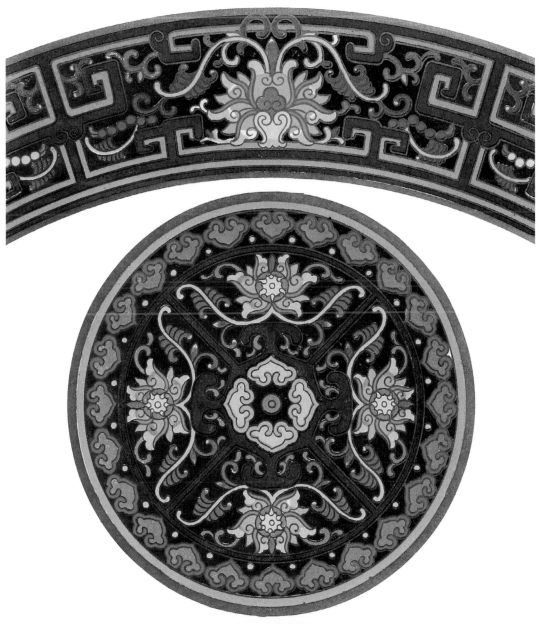

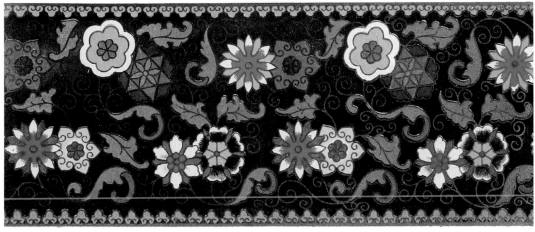

圖版 64

取自各式掐絲琺瑯器物。中央邊框為片斷式構圖的極致典雅示範，屬於道地的中國風格。下方邊框由裝飾性的龍紋組成，空間被如此難以歸類的謎樣動物填滿，引人注目。

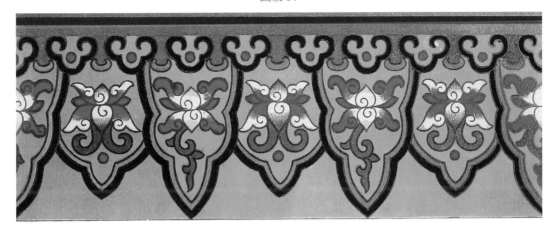

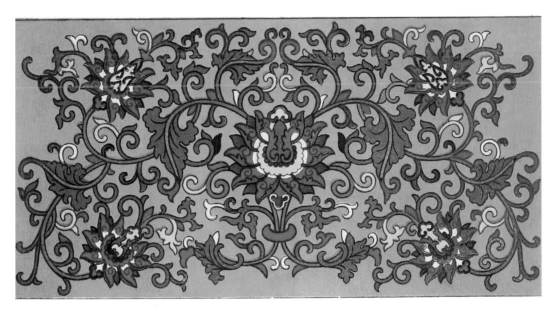

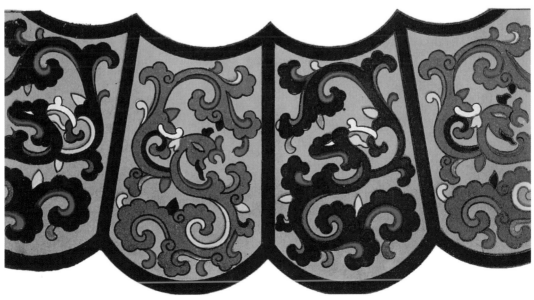

圖版 65

此為彩繪瓷瓶的另一範例，純粹的中國式構圖。

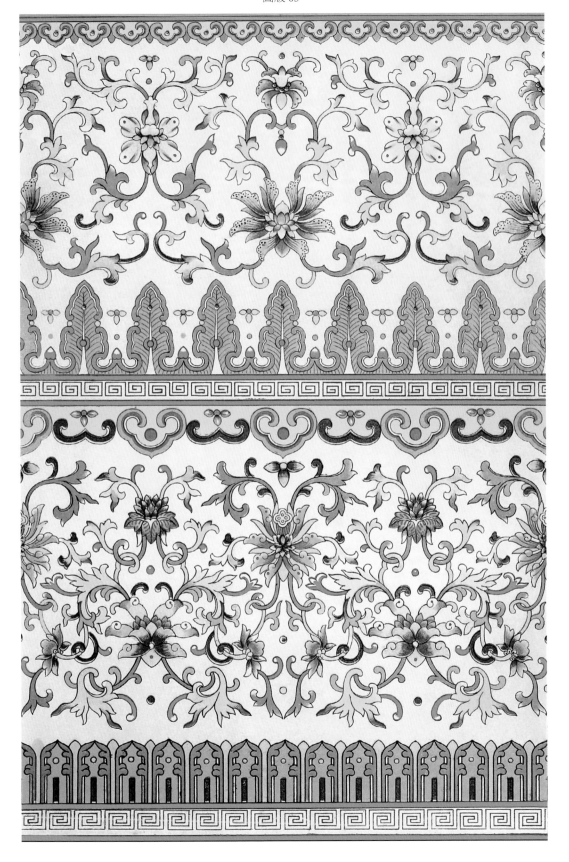

圖版 66

取自一只彩繪瓷瓶，特色近似於上一幅圖版。

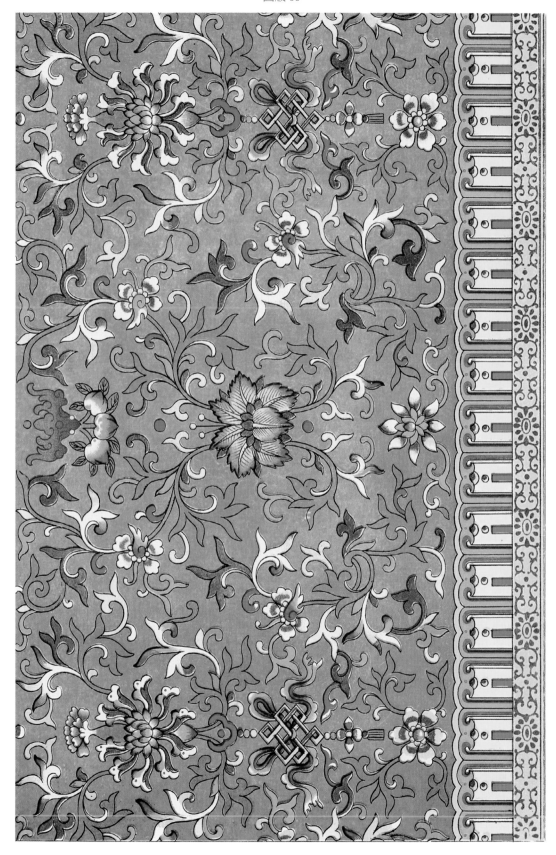

圖版 67

取自同類型的另一件彩繪瓷器。

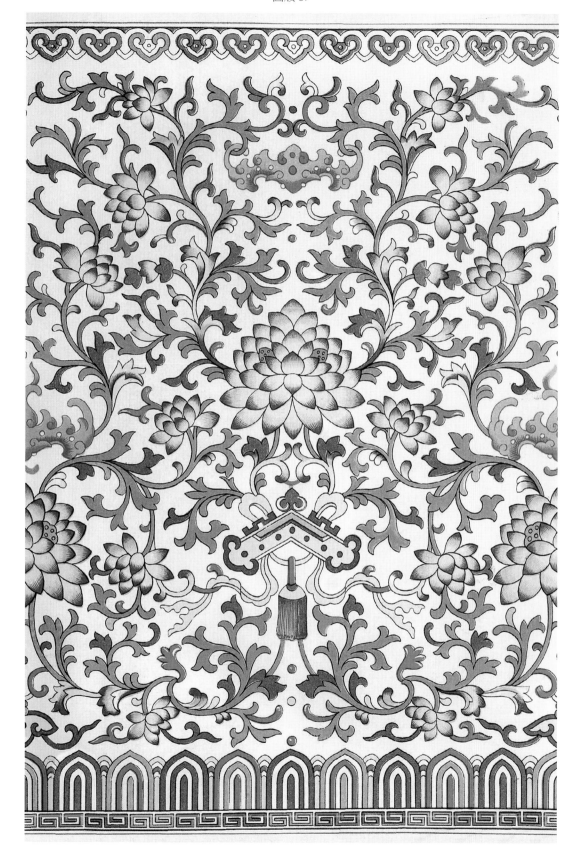

圖版 68

取自一只彩繪瓷瓶。上方為瓶頸圖案；下方主要引人注目的原因是大型花朵的白色部位遍及剩餘空間，手法堪稱精湛。

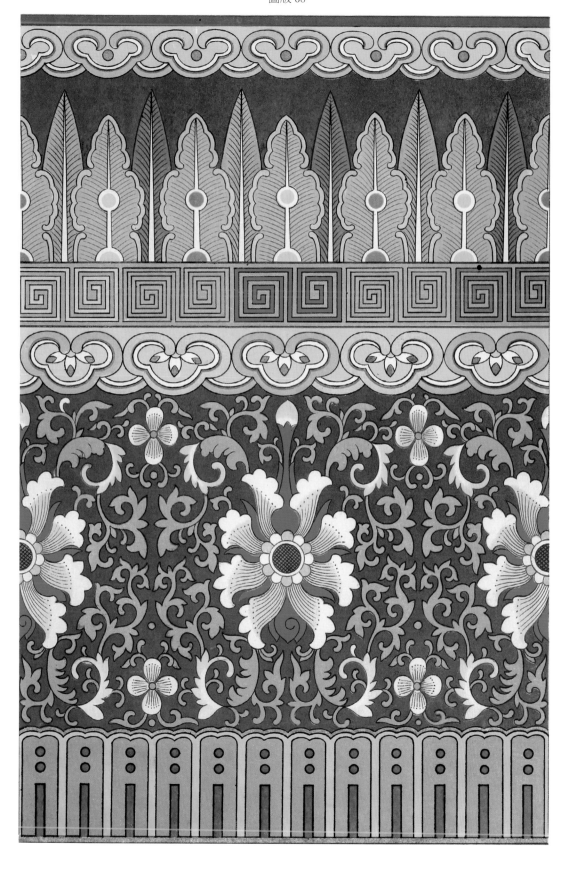

圖版 69

取自一只彩繪瓷瓶。此為三角構圖與連續莖幹法則的絕佳範例。

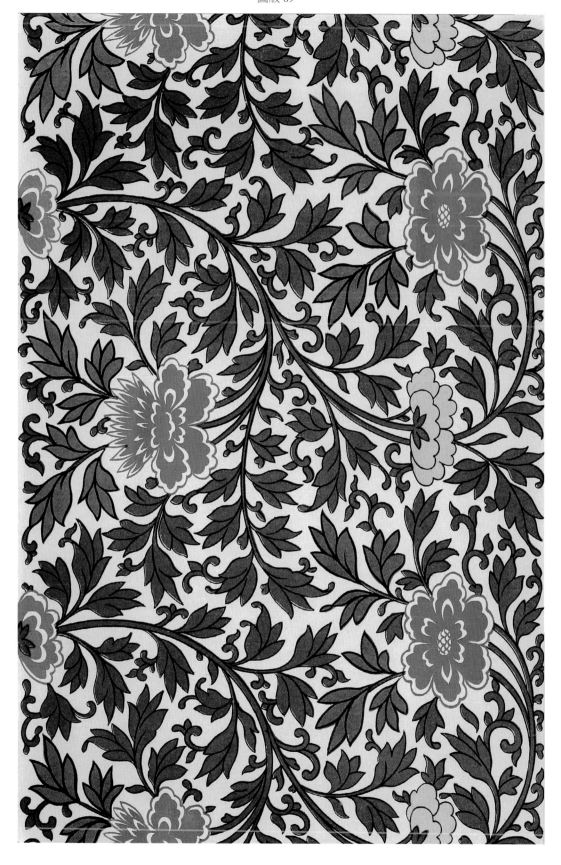

圖版 70

取自一只彩繪瓷瓶，構圖近似於圖版 46，處理手法顯得較為大膽。

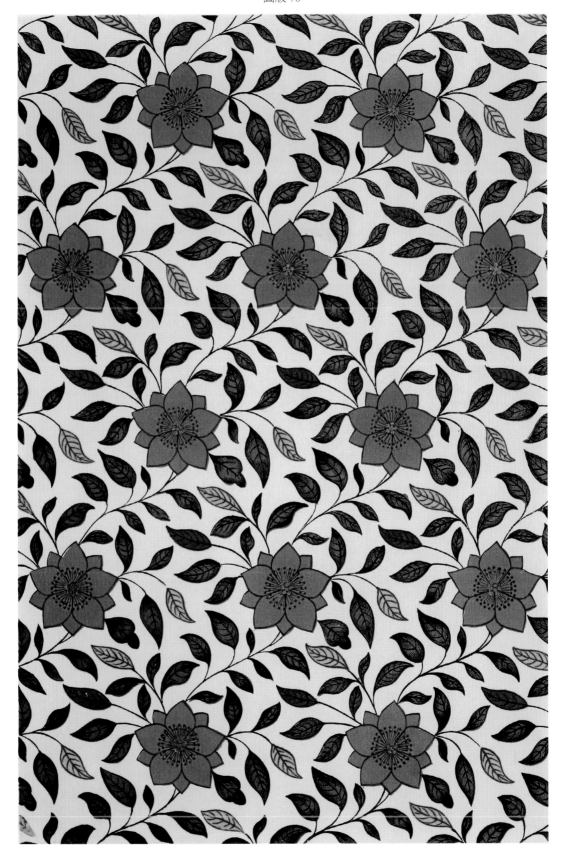

圖版 71

取自一只彩繪瓷罐。構圖法則與圖版 70 及圖版 46 相同。
差別只在於,連綿的線條呈水平延伸,而非以螺旋方式
環繞瓶身。圖案重複二分之一,團花因而形成三角構圖。
紋飾欲達如此效果,且均勻填滿圖案,談何容易,唯獨
東方人的本能才能做到。

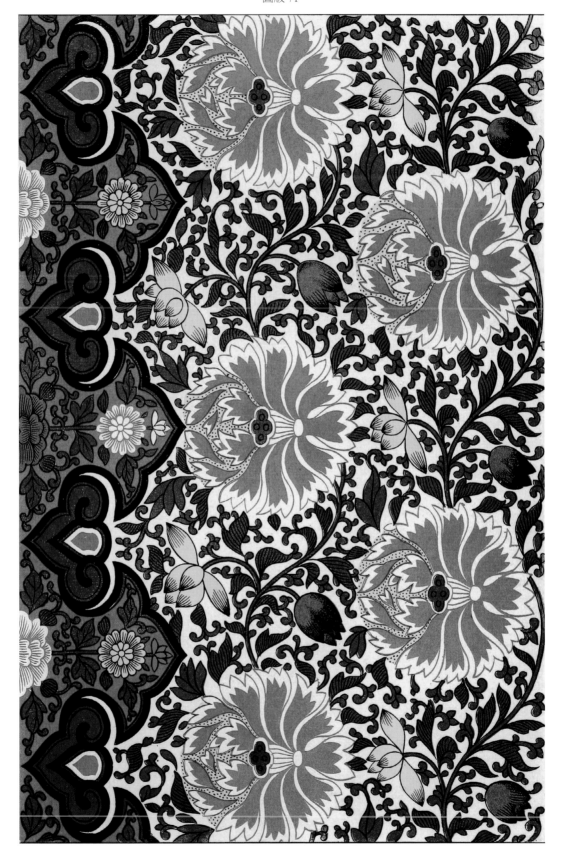

圖版 72

這些局部圖案取自跟上一幅圖版同樣的彩繪瓷罐。正中央為蓋子部位的紋飾。

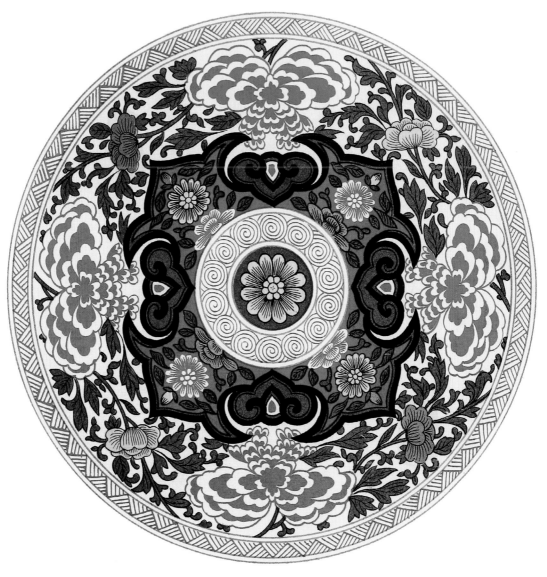

155

圖版 73

取自彩繪瓷瓶。上方邊框很有意思，連續莖幹環繞著瓶身，沿線散落淺色與深色的花朵；花朵中央則是中國風格的迷宮象徵圖案（emblem）。

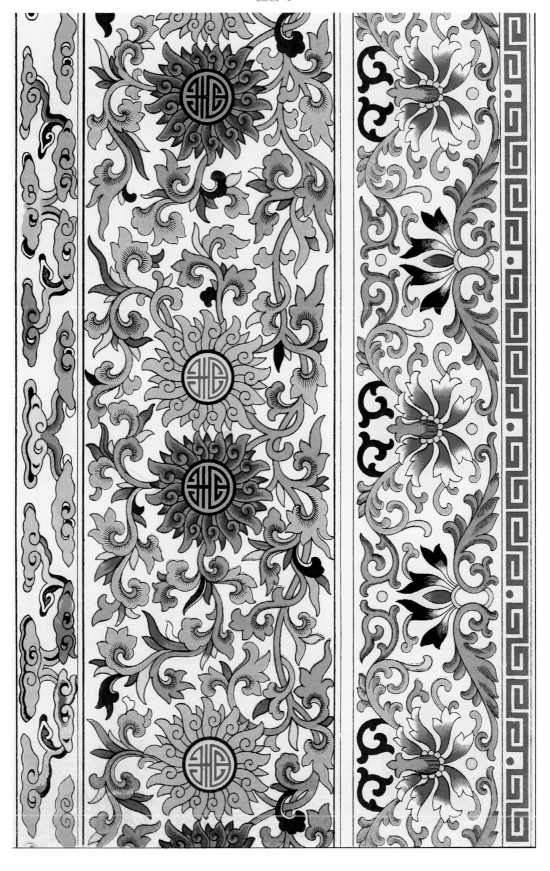

圖版 74

取自一只彩繪瓷瓶。上方邊框為瓶頸部位，由不同的圖樣整合組成。下半部圖樣為花瓶的寬大部位，此處完全屬於片斷式構圖。然而在刻意排列下，紋飾得以平均分布在底色之上。

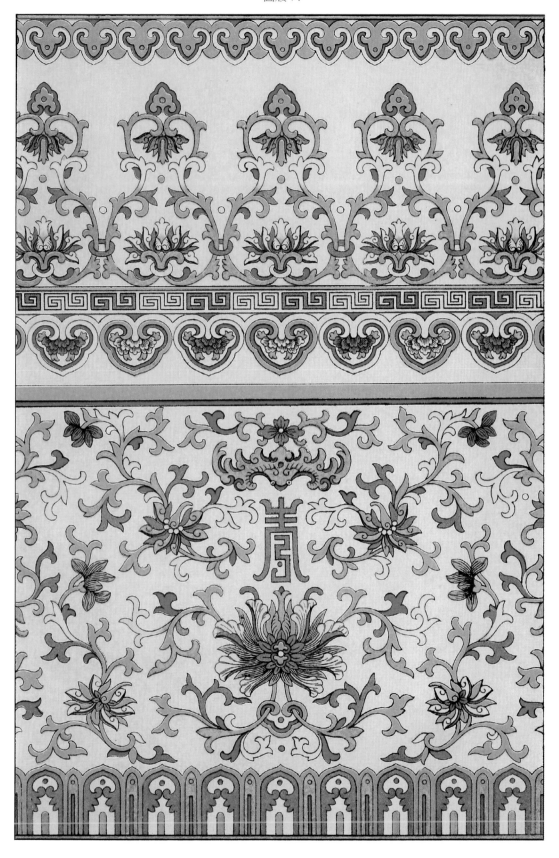

圖版 75

取自一只彩繪瓷瓶，構圖為混合風格。主莖連綿延伸，
包攏所有花朵；表面散布許多與構圖不相連且分散的象
徵圖案。

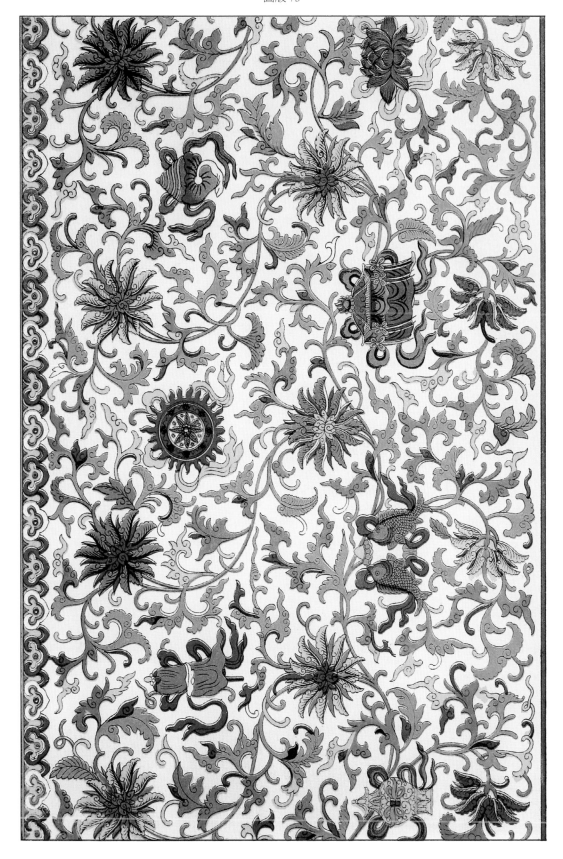

圖版 76

取自一只彩繪瓷瓶，構圖採連續莖幹法則。

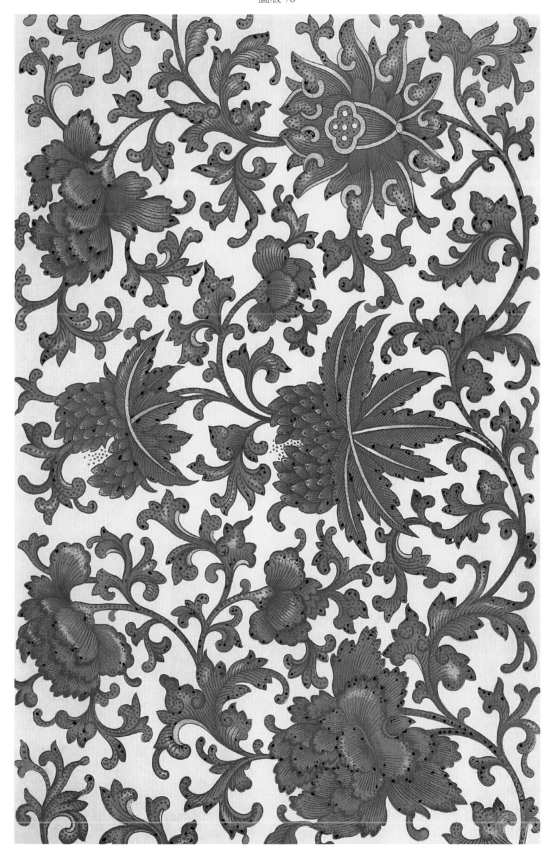

圖版 77

取自一只彩繪瓷瓶。構圖為片斷式風格，具有純粹的中國特色。

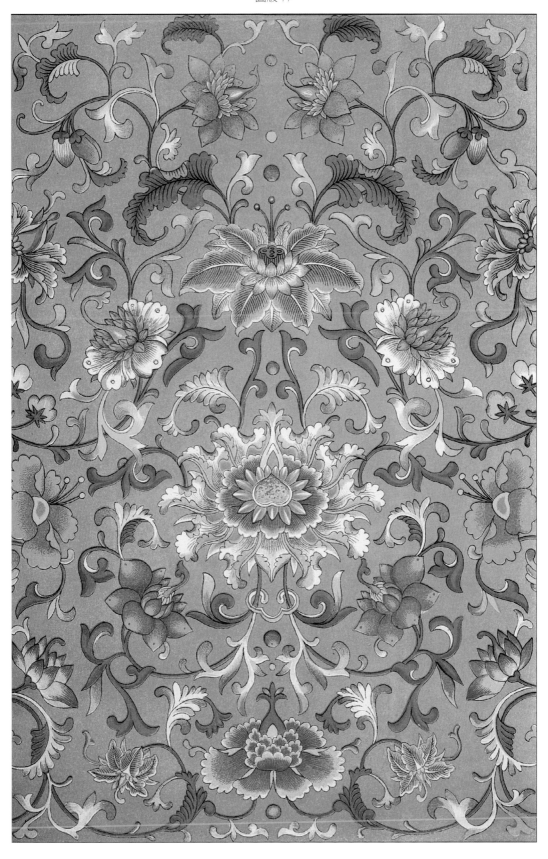

圖版 78

取自一只彩繪瓷瓶。構圖完全延續自波斯與印度風格，
因此除了施以該風格的色彩之外，毋須再做其他調動，
即為印度或波斯風格的作品。

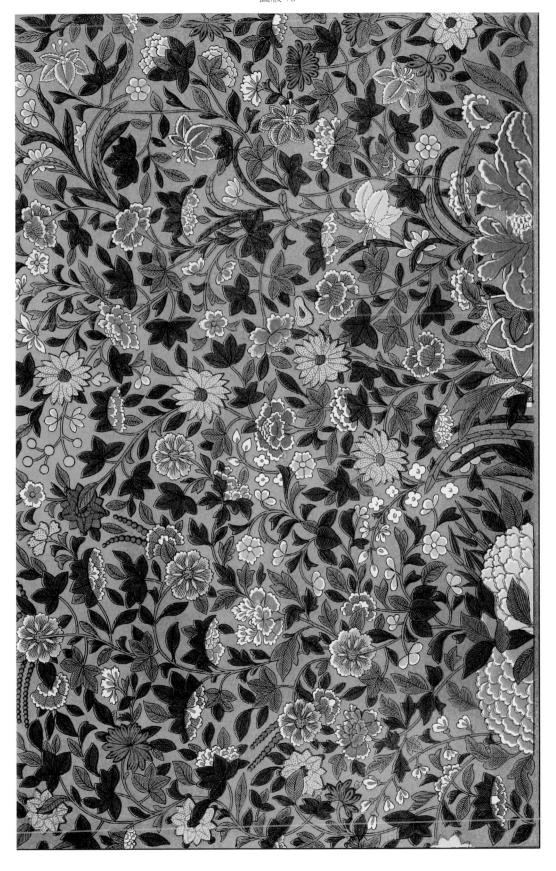

圖版 79

取自一只彩繪瓷瓶。構圖非常有趣，一條主莖環繞瓶底，往外散落的分支和分莖與頂部的形狀相稱。頂部僅以不同的底色來凸顯瓶頸。就色彩運用、造形與線條來看，此圖版完全是中國風格。

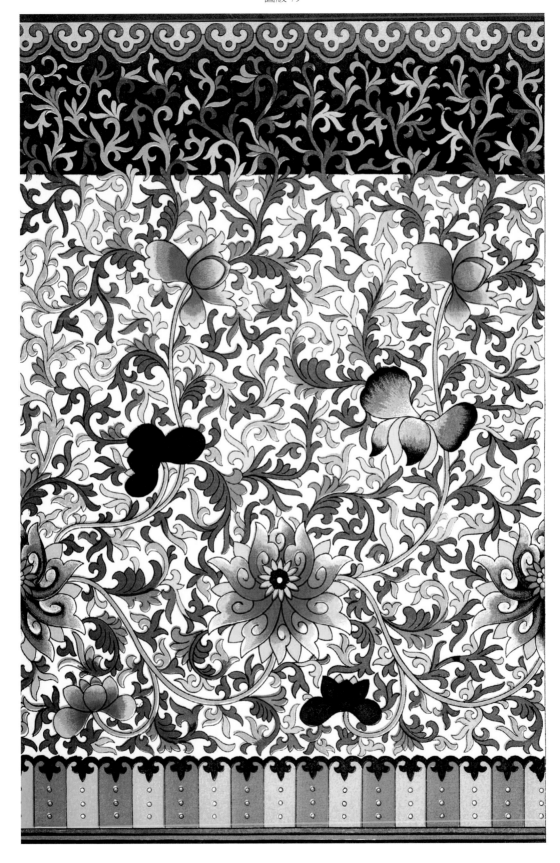

圖版 80

取自一只彩繪瓷瓶。圖版 78 的觀察同樣適用於此構圖。
此圖的造形與線條屬於印度風格，僅配色為中國風格。

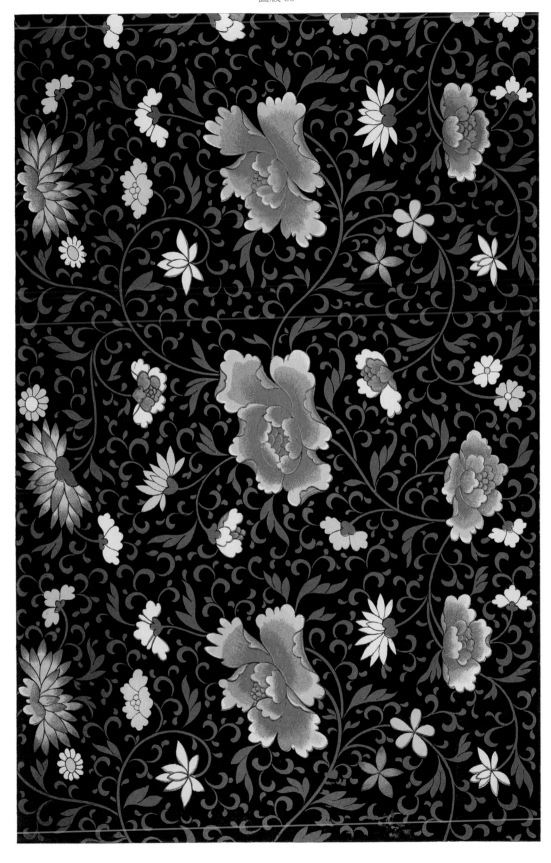

圖版 81

取自一件非常大型的掐絲琺瑯水缸。從各方面來看，如
此華麗的構圖確為中國特色；而以傳統手法處理的紋飾，
在造形與色彩上均臻於完美。

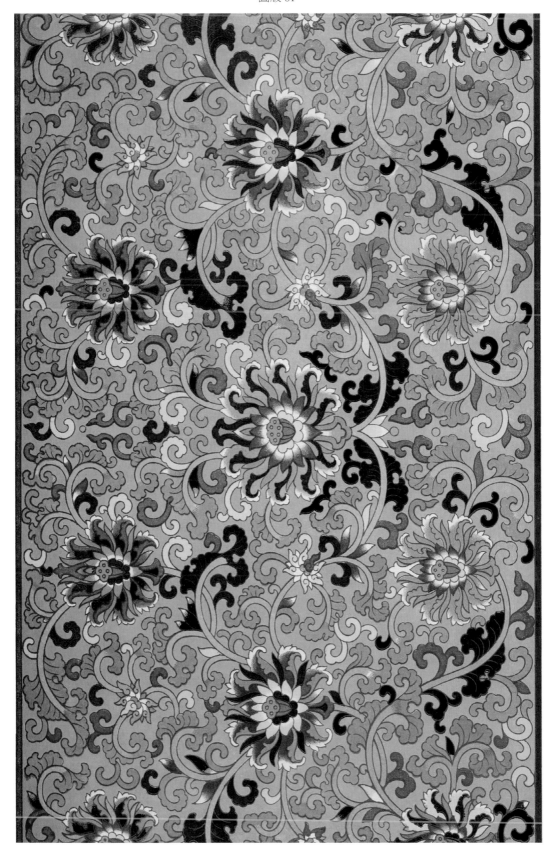

圖版 82

取自一只彩繪瓷瓶，為分離式或片斷式紋飾的絕佳示範。

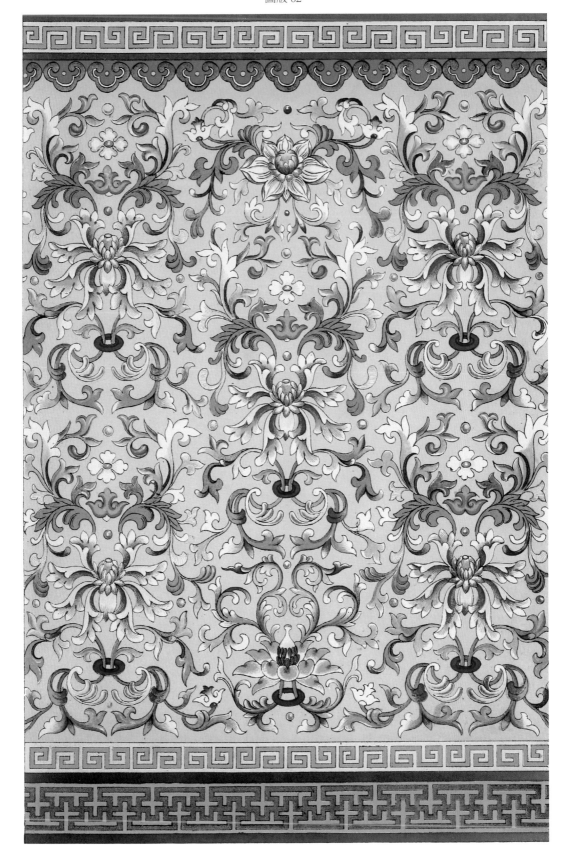

圖版 83

取自一只彩繪瓷瓶。風格近似於上一幅圖版，然而更趨完美。圖案均衡，壓印的底圖（embossed ground）則以連續的渦形線條裝飾而成。

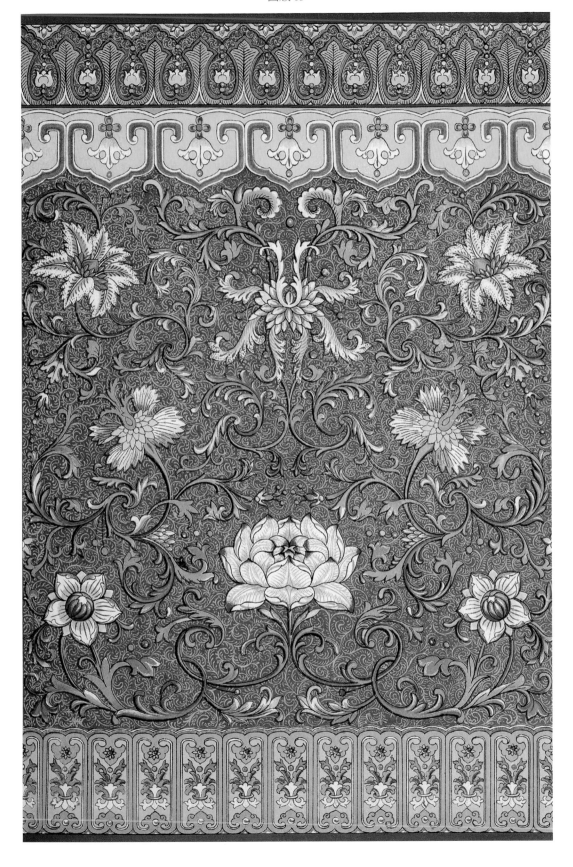

圖版 84

取自一只彩繪瓷瓶。風格仍偏片斷：整體來看，構圖完全隔開，卻顯格外優雅。如同前一幅圖版，底圖亦為連續壓紋。

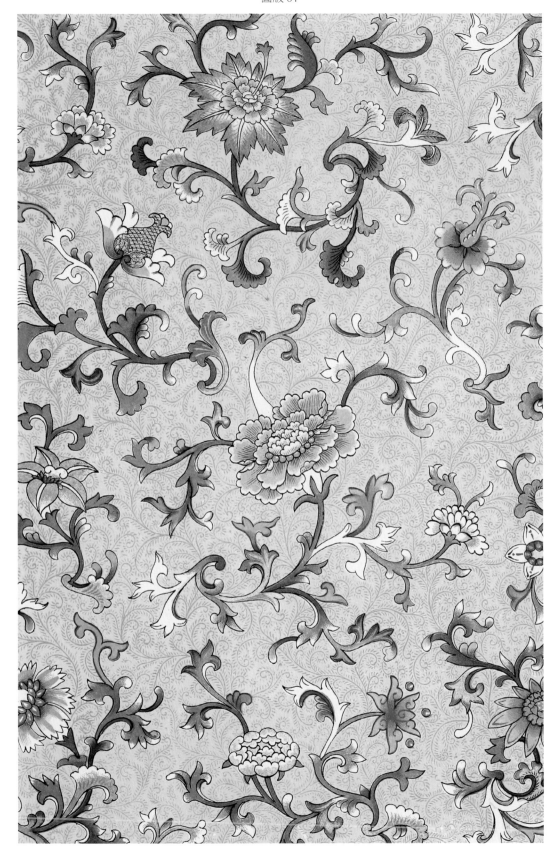

圖版 85

取自不同的彩瓷器物。上半部為水缸；下半部為花瓶的局部。

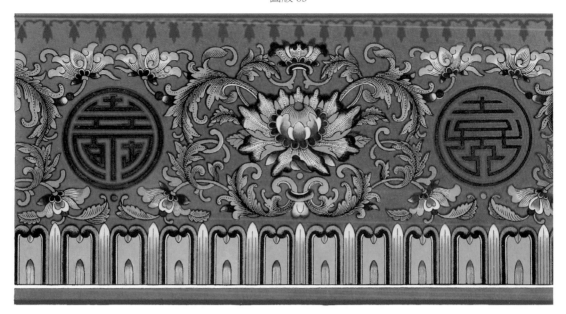

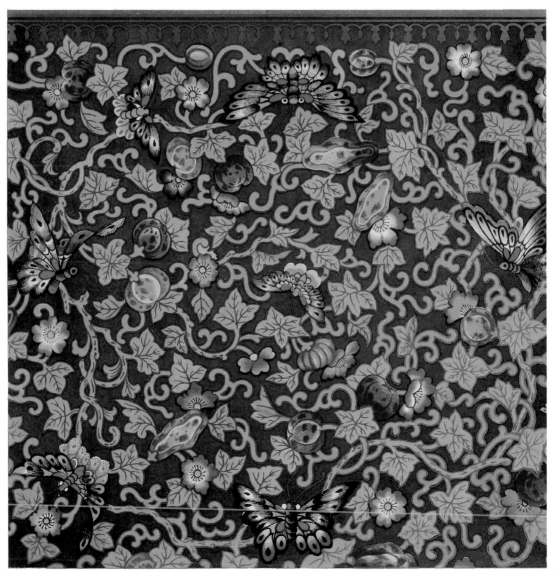

圖版 86

取自一件彩繪瓷盤的局部。四隻守護迷宮的龍為構圖主體；花朵則是以高超藝術手法處理的片斷式風格。

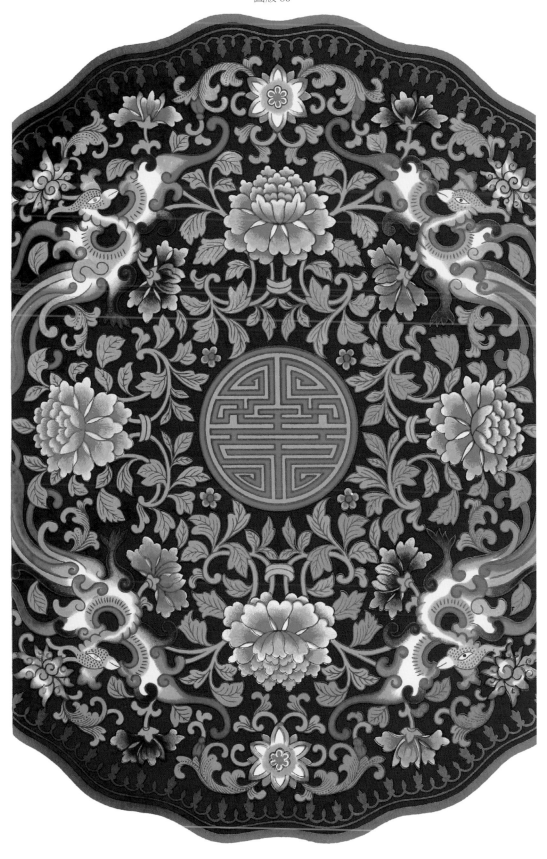

圖版 87

取自一只彩繪瓷瓶。近似於圖版 78 與 80 的另一種構圖，
僅配色為中國風格。

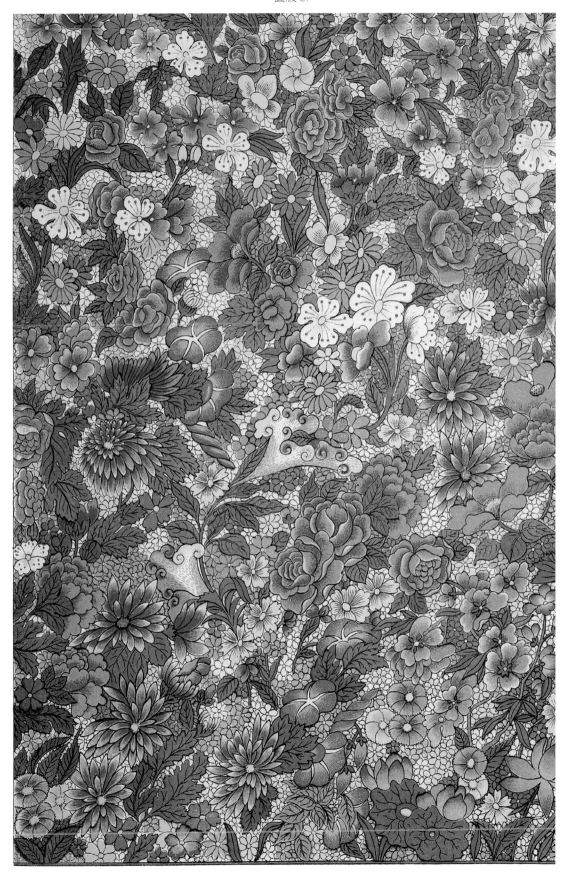

圖版 88

取自彩繪瓷器。上半部構圖如上圖那般富有印度特色，星形小盤也是如此。花團呈幾何排列，儘管稱不上絕對精準，已能達到適度地平衡，極富藝術感。

圖版 88

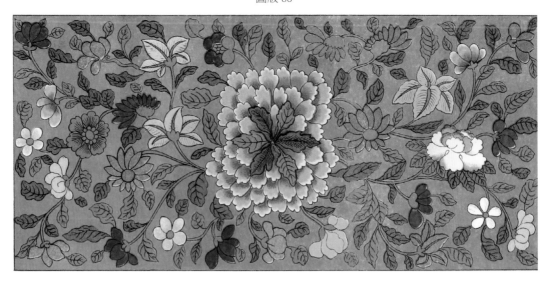

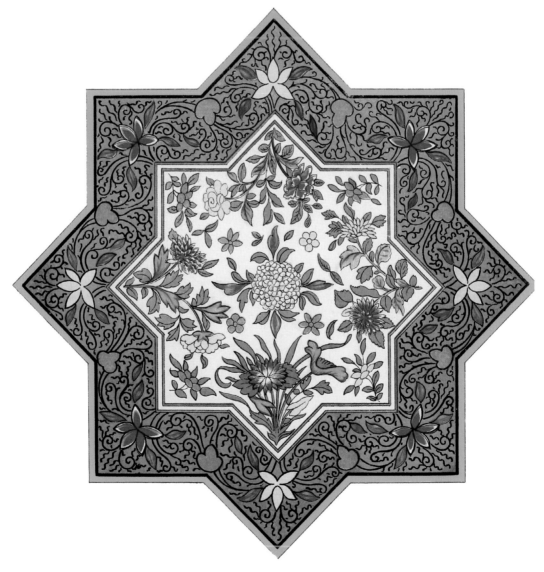

187

圖版 89

取自一件大型彩繪瓷缸。構圖如同圖版 78、80、87，屬
於完全的印度風格。

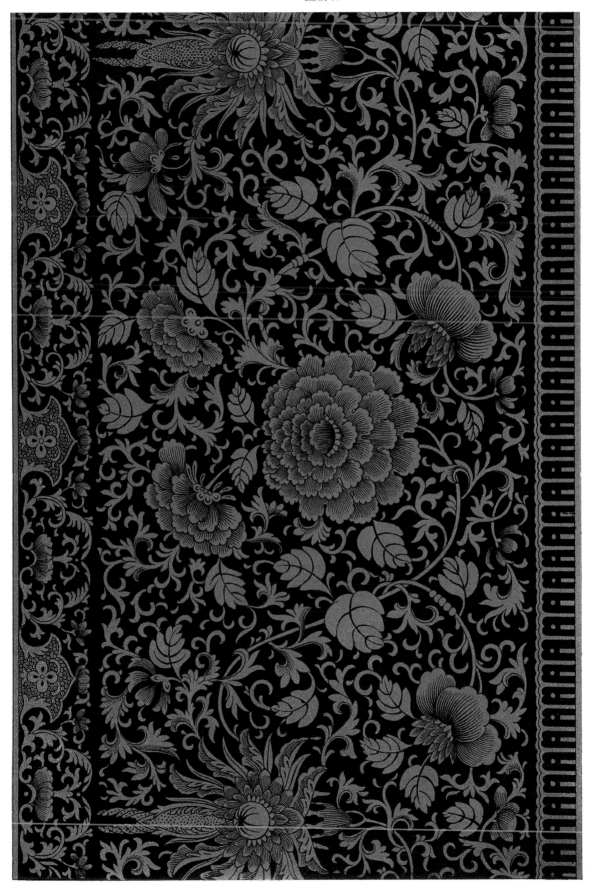

圖版 90

取自一只彩繪瓷瓶，構圖為大膽的印度風格。

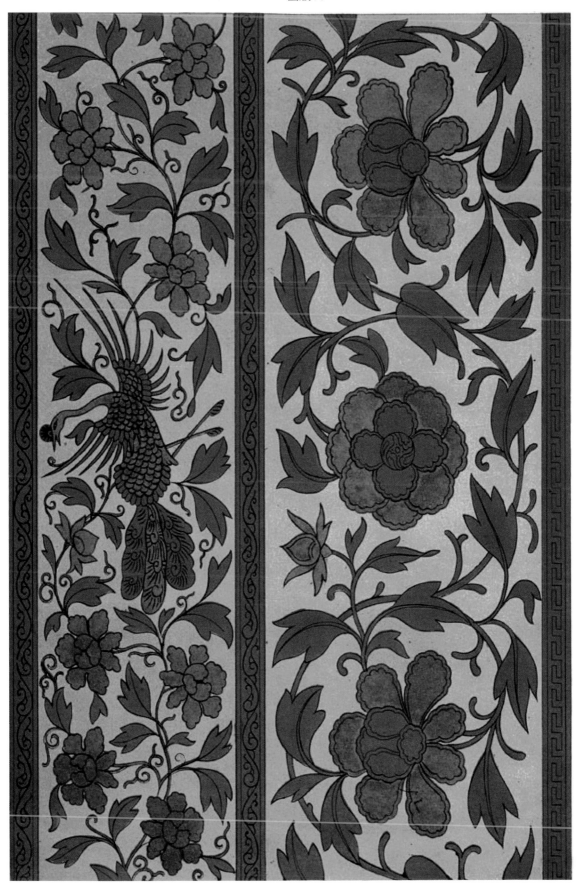

圖版 91

取自彩繪瓷器。上方為一枚小淺盤（tray），以其占滿空間的花朵鋪排方式聞名。

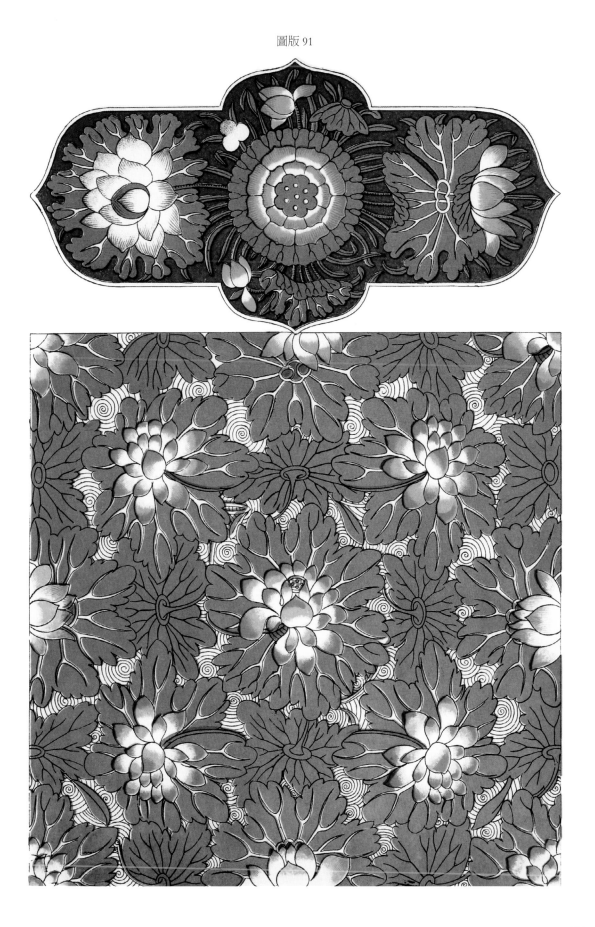

圖版 92

取自一只彩繪瓷瓶，按照連續莖幹法則創作而成的大膽構圖。

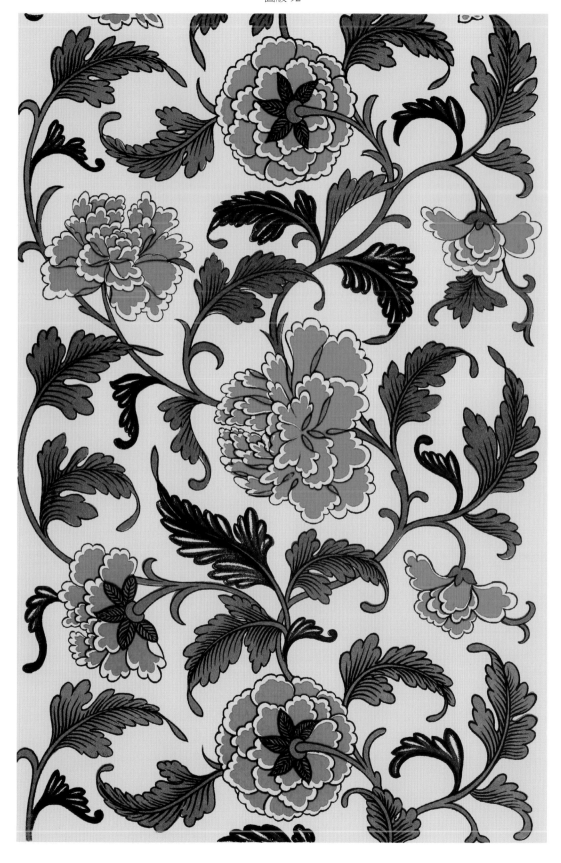

圖版 93

取自一只彩繪瓷瓶。此圖例富有印度特色，特別是與主體相隔的底部花朵。

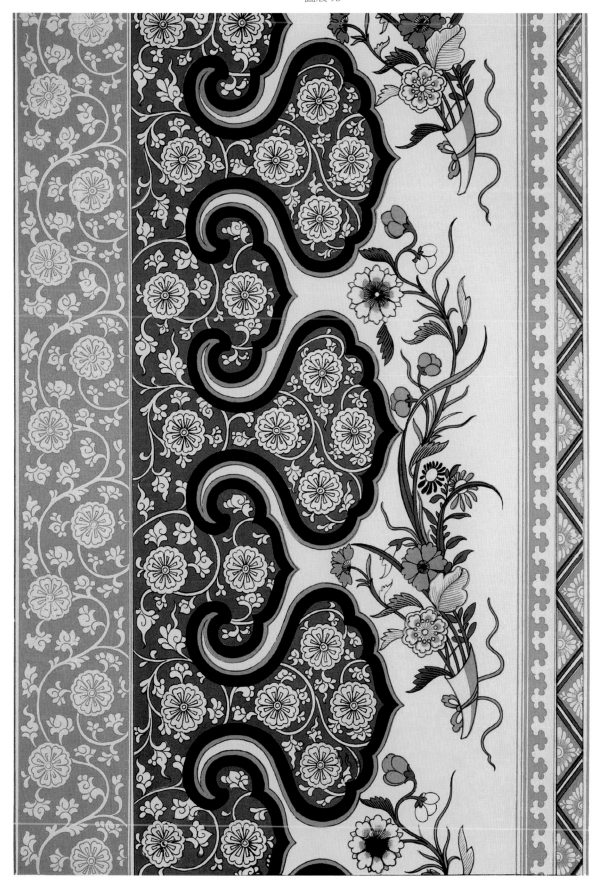

圖版 94

取自一只彩繪瓷罐。構圖按照片斷式法則，瓷罐上下兩端採用的大膽手法，引人注目。

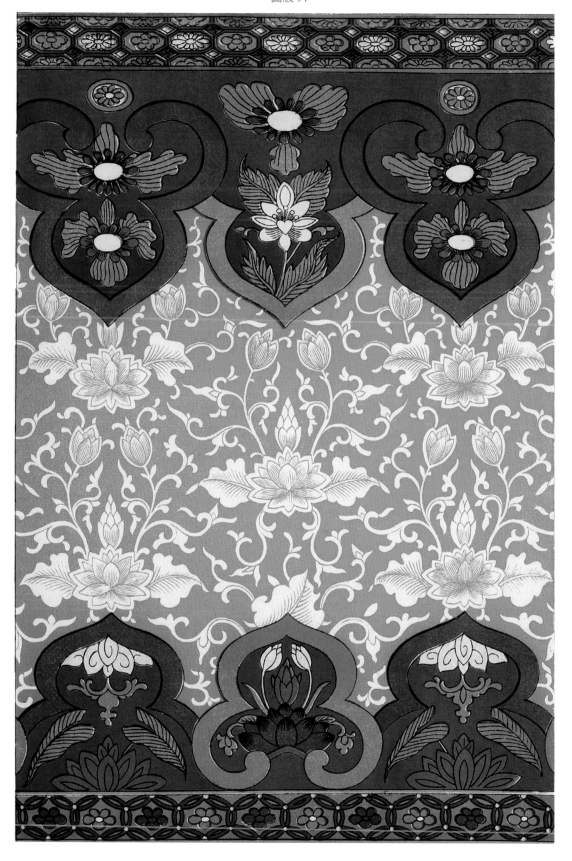

圖版 95

取自一只彩繪瓷瓶，按照片斷式法則創作的另一種構圖。

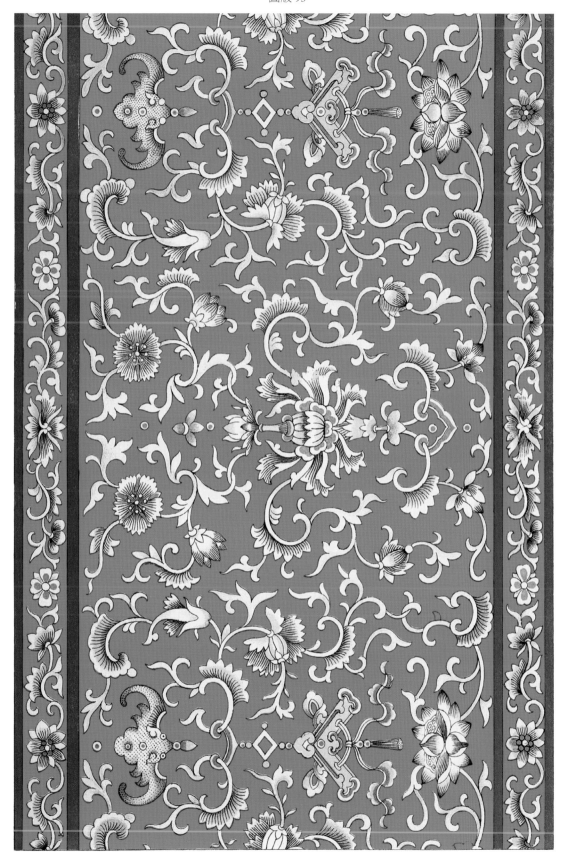

圖版 96

取自一只彩繪瓷瓶。構圖奇特；搶眼的紋飾色彩在合宜的底色相稱下轉為柔和，十分引人注目。

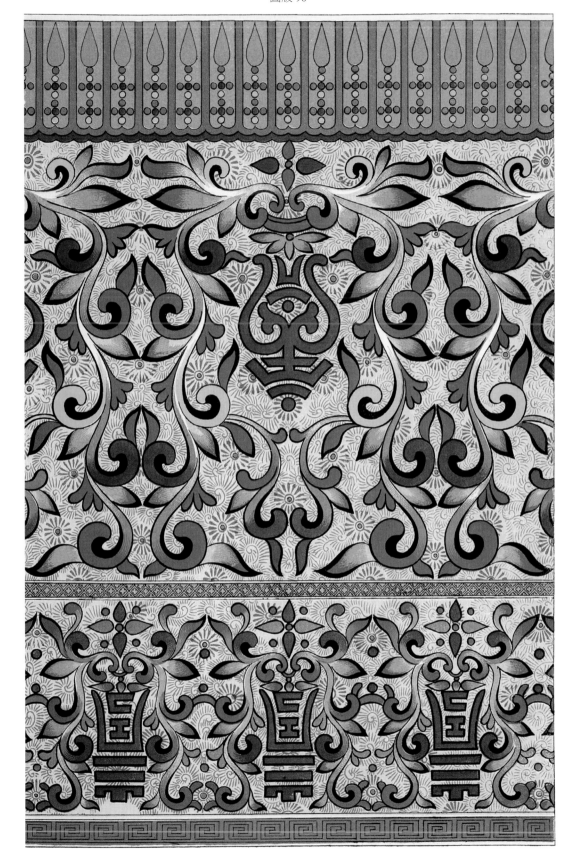

圖版 97

取自一只彩繪瓷瓶，按照連續莖幹法則構圖而成。紋飾以些微的浮雕技法處理，花瓶本體則採模鑄方式製成。

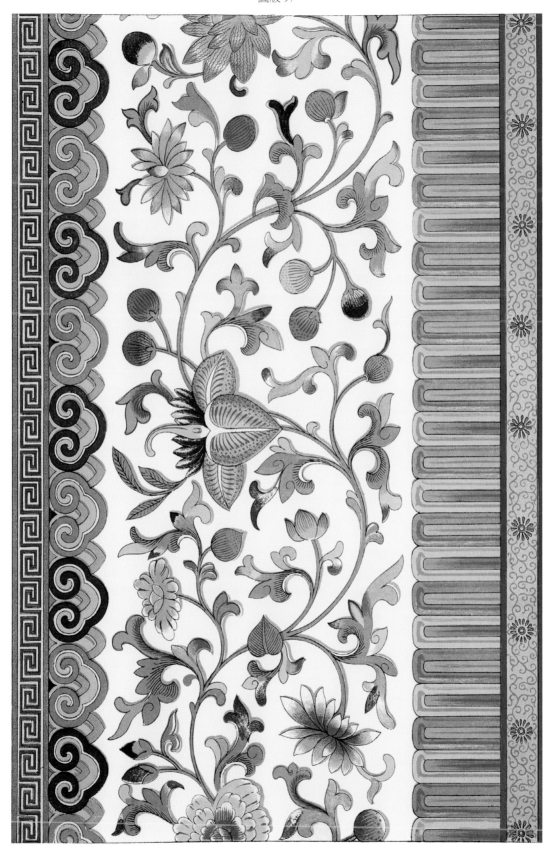

圖版 98

鑲嵌青銅盤。

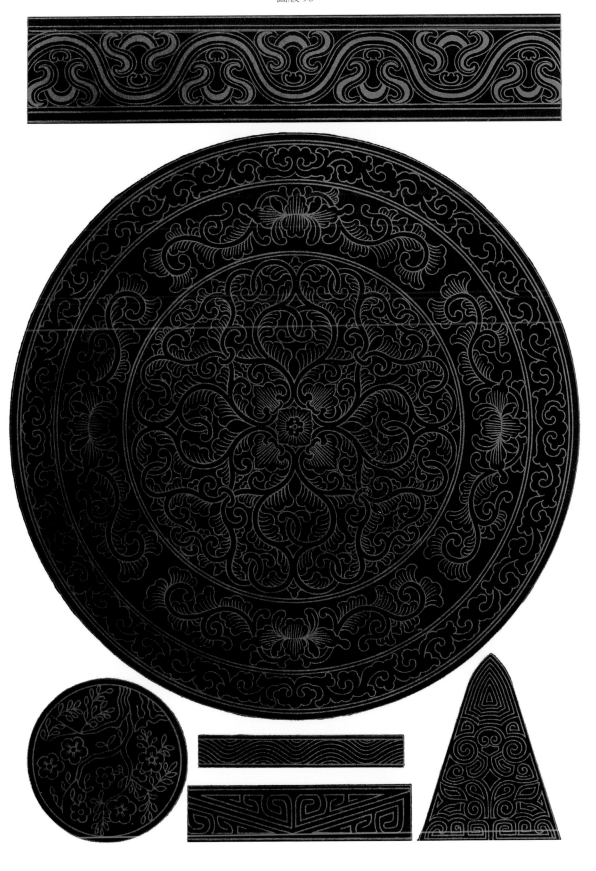

圖版 99

取自一只彩繪瓷瓶，按照連續莖幹法則構圖而成。

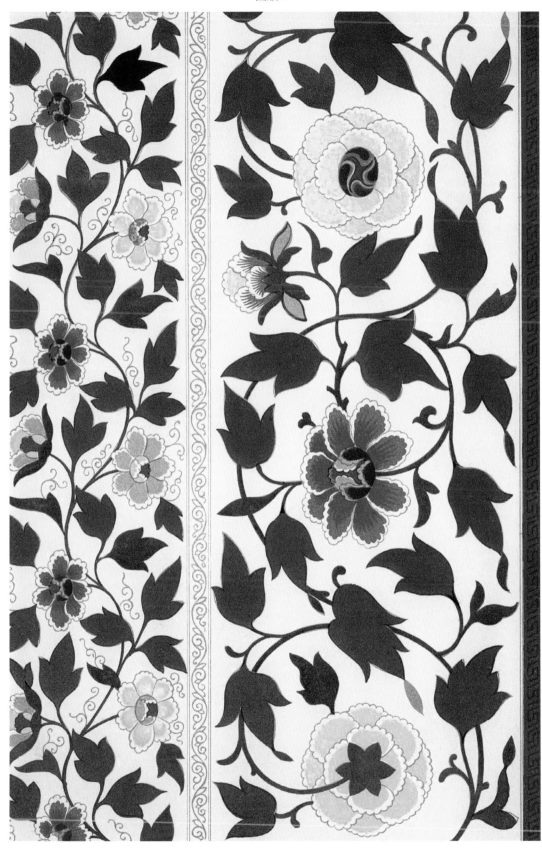

圖版 100

取自一只彩瓷花瓶。此圖例很難稱得上是紋飾，僅葉片
與果實的均衡配置屬於傳統的表現手法。

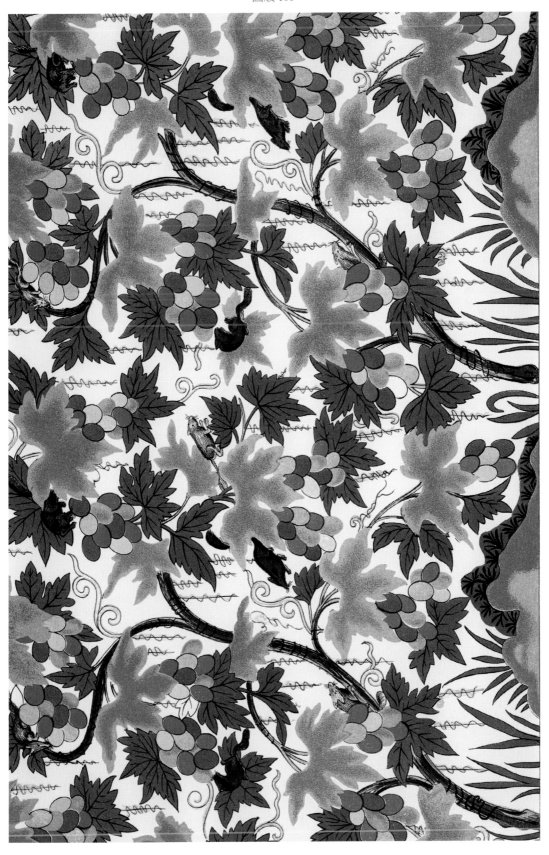

DA1018

中國紋飾法則

從西方當代造形與色彩基本原則
解析中國經典裝飾工藝的設計方法

原 著 書 名 ／ The Grammar of Chinese Ornament
作　　　者 ／ 歐文・瓊斯 Owen Jones
譯　　　者 ／ 游卉庭
編　　　輯 ／ 邱靖容
業 務 經 理 ／ 羅越華
總 編 輯 ／ 蕭麗媛
視 覺 總 監 ／ 陳栩椿
發 行 人 ／ 何飛鵬
出　　　版 ／ 易博士文化
　　　　　　 城邦文化事業股份有限公司
　　　　　　 台北市中山區民生東路二段 141 號 8 樓
　　　　　　 電話：(02) 2500-7008　　傳真：(02) 2502-7676
　　　　　　 E-mail：ct_easybooks@hmg.com.tw
發　　　行 ／ 英屬蓋曼群島商家庭傳媒股份有限公司城邦分公司
　　　　　　 台北市中山區民生東路二段 141 號 11 樓
　　　　　　 書虫客服服務專線：(02) 2500-7718、2500-7719
　　　　　　 服務時間：週一至週五上午 09:30-12:00；下午 13:30-17:00
　　　　　　 24 小時傳真服務：(02) 2500-1990、2500-1991
　　　　　　 讀者服務信箱：service@readingclub.com.tw
　　　　　　 劃撥帳號：19863813
　　　　　　 戶名：書虫股份有限公司
香 港 發 行 所 ／ 城邦（香港）出版集團有限公司
　　　　　　 香港灣仔駱克道 193 號東超商業中心 1 樓
　　　　　　 電話：(852) 2508-6231　　傳真：(852) 2578-9337
　　　　　　 E-mail：hkcite@biznetvigator.com
馬 新 發 行 所 ／ 城邦（馬新）出版集團【Cite (M) Sdn. Bhd.】
　　　　　　 41, Jalan Radin Anum, Bandar Baru Sri Petaling,
　　　　　　 57000 Kuala Lumpur, Malaysia.
　　　　　　 電話：(603) 90578822　　傳真：(603) 90576622
　　　　　　 E-mail：cite@cite.com.my
美編・封面 ／ 林雯瑛
製 版 印 刷 ／ 卡樂彩色製版印刷有限公司

國家圖書館出版品預行編目（CIP）資料

中國紋飾法則 ／ 歐文．瓊斯（Owen Jones）著；游卉庭譯. -
初版. – 臺北市：易博士文化，
城邦文化出版：家庭傳媒城邦分公司發行, 2019.06
面；　公分
譯自：The grammar of Chinese ornament
ISBN 978-986-480-085-8(精裝)

1. 裝飾藝術 2. 圖案 3. 中國

960　　　　　　　　　　　　　　　　　108008789

2019 年 6 月 27 日初版
ISBN 978-986-480-085-8
定價 1200 元　　HK$400